蔡志忠大全集

小說

蔡志忠大全集出版序

郝明義

蔡志忠有一次演講的主題是：「每個小孩都是天才，只是媽媽不知道──每個人都能厲害一百倍，只是自己不相信。」

他的結論是：永遠要相信孩子，鼓勵孩子做他們想做的。

而他從小到大，人生過程中一直都在實踐做自己想做的事，自己可以厲害一百倍的信念。

1.

蔡志忠是彰化鄉下的小孩。但是因為有這種信念，他四歲決心要成為漫畫家，十四歲一個人身上帶著兩百五十元台幣出發去台北工作，成為職業漫畫家。

他不只先畫武俠漫畫，後來又成為動畫製作人，還創作各種題材的四格漫畫，然後在

民國七十年代以獨特的漫畫風格解讀中國歷代經典，立下劃時代的里程碑，不只轟動臺灣，也包括整個華人世界、亞洲，今天通行全世界數十國。

而漫畫只是蔡志忠的工具，他使用漫畫來探索的知識領域總在不斷地擴展，後來不只進入數學、物理的世界，並且提出自己卓然不同的東方宇宙觀。

整個過程裡，他又永遠不吝於分享自己的成長經驗、心得，還有對生創的體悟，一一寫出來也畫出來。

2.

因此我們企劃出版蔡志忠大全集。

因為只有以大全集的編輯概念與方法，才比較可能把蔡志忠無所拘束的豐沛創作內容，以及其背後代表他的人生信念和能量，整合呈現。

這樣，讀者也才能從兩個方向認識蔡志忠。一個方向，是從他創作的作品中，共享他解讀的各種知識、觀念、思想、故事；另一個方向，是從他廣濶的創作分野中，體會一個人如何相信自己可以厲害一百倍，並且一一實踐。

蔡志忠大全集將至少分九個領域：

一、儒家經典：包括《論語》、《孟子》、《大學》、《中庸》及其他。

二、先秦諸子經典：包括《老子》、《莊子》、《孫子》、《韓非子》及其他。

三、禪宗及佛法經典：包括《金剛經》、《心經》、《六祖壇經》、《法句經》及其他。

四、文史詩詞：包括《史記》、《世說新語》、《唐詩》、《宋詞》及其他。

五、小說：包括《六朝怪談》、《聊齋誌異》、《西遊記》、《封神榜》及其他。

六、自創故事：包括《漫畫大醉俠》、《盜帥獨眼龍》、《光頭神探》及其他。

七、物理：《東方宇宙三部曲》。

八、人生勵志：包括《豺狼的微笑》、《賺錢兵法》、《三把屠龍刀》及其他。

九、自傳：包括《漫畫日本行腳》、《漫畫大陸行腳》、《制心》及其他。

3.

一九九六年大塊文化剛成立時，蔡志忠就將《豺狼的微笑》交給我們出版，成為大塊創業的第一本書。

非常榮幸現在有機會出版蔡志忠大全集。

我們對自己也有兩個期許。

一個是希望透過出版，能把蔡志忠作品最真實與完整的呈現。

一個是希望透過出版，能把蔡志忠作品和一代代年輕讀者相連結，讓每一個孩子、每一個年輕的心靈，都能從他作品中得到滋養和共鳴，做自己想做的事，讓自己屬害一百倍。

鬼狐仙怪

6

蔡志忠漫畫

Tsai
Chih
Chung

The
Collection
of
Chinese
Fairy
Tales
and
Fantasies

目錄

第十五篇　蛇天師

寶曆中，鄧甲者，事茅山道士峭巖。

峭巖者，真有道之士，藥變瓦礫，符召鬼神。

甲精懇虔誠，不覺勞苦，夕少安睫，晝不安牀。

峭巖亦念之，教其藥，終不成；受其符，竟無應。

道士曰：「汝於此二般無分，不可強學。」

授之禁天地蛇術，寰宇之內，唯一人而已。

開宗明義

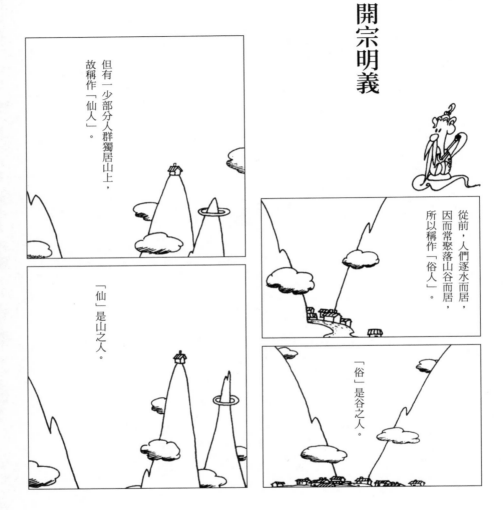

從前，人們逐水而居，
因而常聚落山谷而居，
所以稱作「俗人」。

「俗」是谷之人。

但有一少部分人群獨居山上，
故稱作「仙人」。

「仙」是山之人。

世俗之人

仙人是枕石
漱流，餐風
飲露。

不食人間
煙火…

今天我們要說的就是
俗和仙的故事。

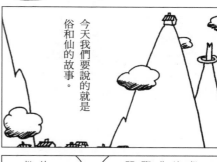

……

當仙人連吃的
都沒有，還是
當俗人好。

俗人的故事
沒什麼，無
非是柴米油
鹽醬醋茶開
門七件事。

的確是

俗…

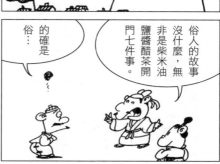

顧名思義

老天保佑我的麻子沒長在臉上，而是長在手臂上。

這不是麻子而是濕疹，所以麻婆應該改名為濕婆。

俗與仙的故事就先從俗人演起，話說唐朝寶歷年間有個婦人叫麻婆。

麻婆的臉白白淨淨的沒有麻子呀！

謝謝。

口味麻辣

亂説！

莫非妳吸食大麻？

其實我叫麻婆不是因為身上長麻子。

我愛吃四川的麻婆豆腐與麻辣火鍋。

而是愛吃跟「麻」有關的食物才被稱作麻婆。

三姑六婆

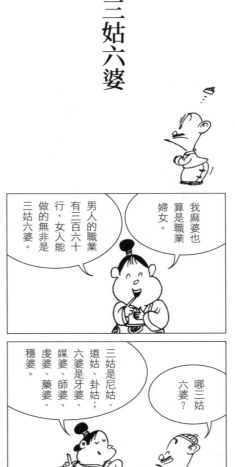

我麻婆也算是職業婦女。

男人的職業有三百六十行，女人能做的無非是三姑六婆。

哪三姑六婆？

三姑是尼姑、道姑、卦姑；六婆是牙婆、媒婆、師婆、虔婆、藥婆、穩婆。

那麼妳做的是哪一個工作？

我幹的是穩婆…

穩婆雖不錯，但是我最想做的還是一富婆。

此生無緣

只怕沒這機會。

真不簡單呢，哪一天我身體出問題可要妳幫忙。

穩婆雖然稱不上是高尚的工作。

穩婆就是產婆，除非你有身孕，否則我幫不上忙。

但也算得上是半個醫護人員。

洋人禮節

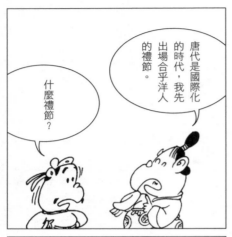

唐代是國際化的時代，我先出場合乎洋人的禮節。

什麼禮節？

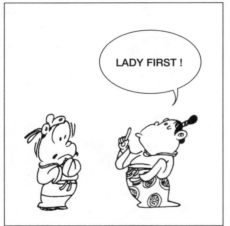

LADY FIRST！

現在介紹麻婆的老公鄧天干出場！

嗨！

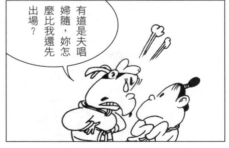

有道是夫唱婦隨，妳怎麼比我還先出場？

天干地支

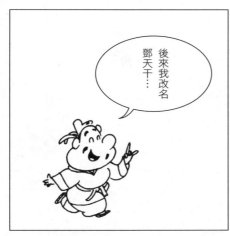

後來我改名
鄧天干⋯

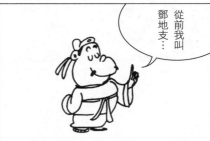

從前我叫
鄧地支⋯

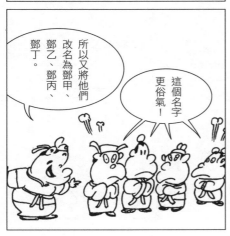

所以又將他們
改名為鄧甲、
鄧乙、鄧丙、
鄧丁。

這個名字
更俗氣！

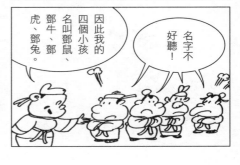

因此我的
四個小孩
名叫鄧鼠、
鄧牛、鄧
虎、鄧兔。

名字不
好聽！

鄧字之解

不愧為鄧家子弟，這才對得起自己的姓。

「鄧」不就是登上耳朵嗎？

來來來！

鄧天干非常寵愛小孩…

哈哈哈！

哎呀！都爬到頭上去了，真不像話。

哈！

哈！

哈！

第一家庭

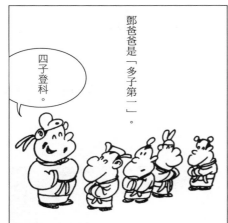

鄧爸爸是「多子第一」。

四子登科。

鄧家小孩
雖名為甲乙丙丁，
但個個有才情……

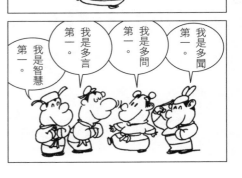

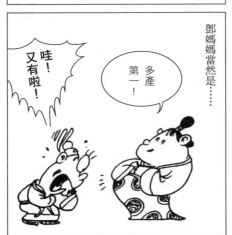

鄧媽媽當然是……

多產
第一！

哇！
又有啦！

我是多聞
第一。

我是多問
第一。

我是多言
第一。

我是智慧
第一。

聞香知物

大兒子鄧甲的專長是「多聞第一」。

前聞後聞
左聞右聞
……

媽媽今晚準備的好菜是紅燒豆腐、清炒竹筍與酸菜肉絲湯！

多聞就是資訊知道的多。

證明看看……

情報費用

可是多聞的成本很貴……

秀才不出門，能知天下事，是多聞的好處。

各大報刊一共五十六份，訂閱費合計三千六百文。

中共軍事演習。

外匯存底五千億美元。

年底將要舉行大選！

果然真多聞！

聞一知十

多聞除了
能增長見
聞提高學
識外……

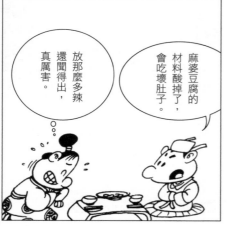

麻婆豆腐的
材料酸掉了，
會吃壞肚子。

放那麼多辣
還聞得出，
真厲害。

還能確保
身體健康，
胃腸不壞。

位居第二

上上未形？何由考之？

遂古之初，誰傳道之？

冥昭瞢闇，誰能極之？

二兒子鄧乙的專長是「多問第一」。

其實我只能算第二，第一非屈原莫屬。

他在《天問》篇中一共問了一百七十二個問題，才真是天下第一多問。

承讓了！

追根究底

口說無憑

老三鄧丙，他的專長是「多智第一」。

多智就是智多！

給讀者證明看看你的智多。

行。

幹嘛當眾脫衣服？

不是要證明痣多嗎？

痣

晚來一步

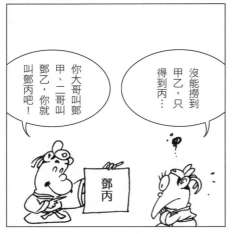

只恨出生得太遲…

你大哥叫鄧甲、二哥叫鄧乙，你就叫鄧丙吧！

沒能撈到甲乙，只得到丙…

鄧丙

多智就是ＩＱ高，讀書讀得好。

國文、自然、數學各科都得甲！

腦部運動

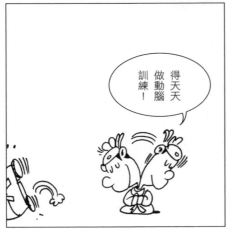

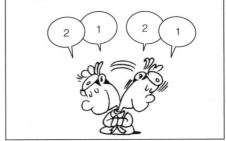

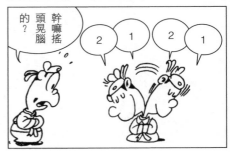

漫畫鬼狐仙怪⑥

27

職業病

抱歉！我的職業病又犯了……

你真會自我吹噓呀！

多智第一——IQ一百七。

IDEA MAN！

創意書生才藝多。

天生的點子王。

因為我開始去廣告公司上班當創意人了。

出一張嘴

嘴有名有
什麼用？

有。

老四鄧丁專長
是「多言第一」。

多言就是
會講話，
嘴巴最有
名。

可當名嘴演
講給人聽！

巧舌如簧

咱家練的是
三寸不爛之
舌。

習武要常
練身手，
名嘴也要
常練唇舌。

2 1 2 1

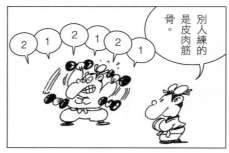

2 1 2 1 2 1

別人練的
是皮肉筋
骨。

各司其職

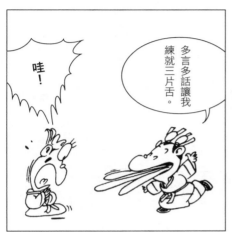

哇！

多言多話讓我
練就三片舌。

有道是沉默
是金，多言
未必有利。

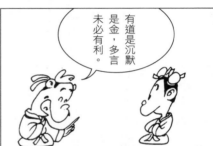

別人是言多
必失，但我
卻是言多必
得……

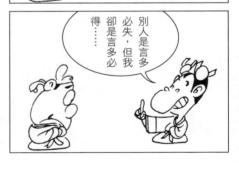

三舌各司
其職，功用
不同。

說話用

接吻用

吃飯用

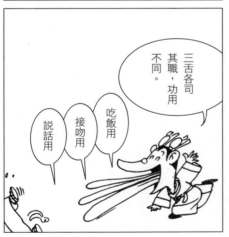

空中截擊

著！

呀！

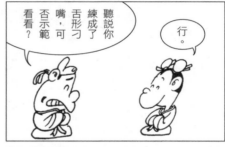

聽說你練成了舌形刁嘴，可否示範看看？

行。

任何飛行物體都不准飛越我的領空。

目標三點鐘方向，東海上空…

繼承家產

你們長大成人可以繼承我的基業，我準備退休了。

好棒！要分家產了！

爹要退休由咱們接班了。

有財產可拿了！

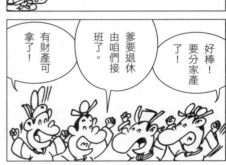

一個人可以分多少？

不知道，數目很大，要算很久才知道。

平均每人要分攤債務三千六百兩。

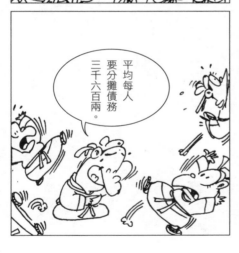

有志一同

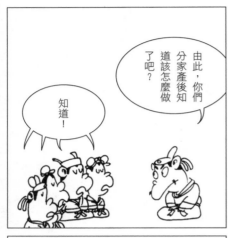

由此，你們分家產後知道該怎麼做了吧？

知道！

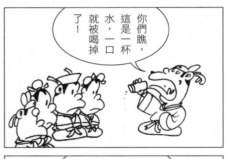

你們瞧，這是一杯水，一口就被喝掉了！

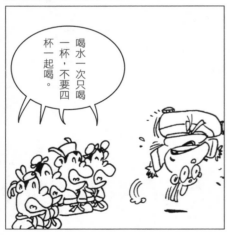

喝水一次只喝一杯，不要四杯一起喝。

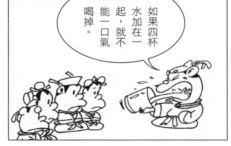

如果四杯水加在一起，就不能一口氣喝掉。

不堪一折

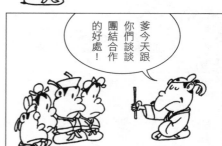

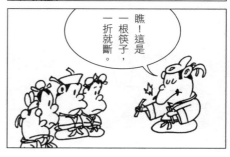

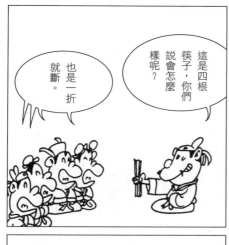

比照辦理

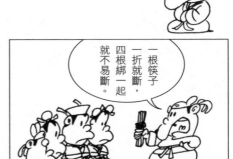

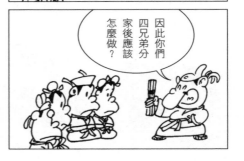

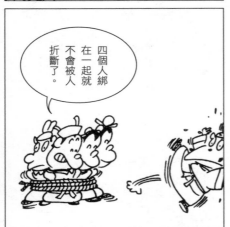

獨立門戶

嗚嗚嗚！

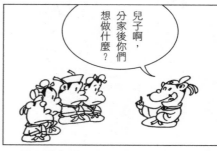

兒子啊，分家後你們想做什麼？

你們都要出去當家，就是不要老娘這個家！

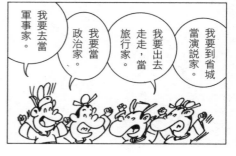

我要去當軍事家。

我要當政治家。

我要當旅行家。

我要出去走走，當旅行家。

我要到省城當演說家。

人各有志

可以。

從政要做事
為民謀利，
多問怎能當
政治家？

我要競選
問政！

我多聞第
一，當旅
行家可增
長見聞。

我多智第
一可當軍
事家做參
謀顧問。

我多言第
一可當演
說家傳教
說法。

我多問第
一可當政
治家。

第十五篇 蛇天師

開場龍套

主角應該由我們四兄弟票選才合理吧！

為何你是主演？

謝謝諸位弟兄合作，圓滿完成第一幕家庭戲。

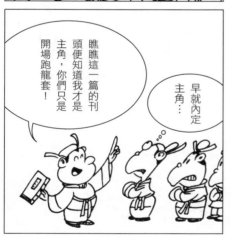

瞧瞧這一篇的刊頭便知道我才是主角，你們只是開場跑龍套！

早就內定主角…

接下來是我旅行求仙的故事，諸位可以下場休息了。

輕裝簡行

這麼笨重的銀兩怎麼提上山去？

爹！娘！我要上山求仙去了，告辭了。

這趟旅行要花錢的，我有媽媽給的信用卡。

……

別急，爹為你準備了三百兩銀子送給你。

行動通訊

登山求仙
寫信不方
便。

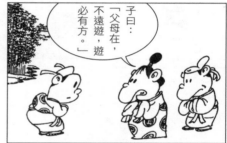

子曰：
「父母在，
不遠遊，遊
必有方。」

但我會隨時
打大哥大向
您報平安。

兒呀！今後
要常寫信回
來跟娘報告
近況。

* 1990 年代中期，手機價格昂貴且體積龐大，因此有
 大哥大的俗稱。1990 年代後期逐漸普及，稱呼也從
 移動電話、行動電話，演變到現今的手機。

人身安全

東邊方位不吉利？

再見！

爹娘！我上山求仙學道去了！

因為東海有飛彈演習不安全。

兒子呀！你此行往西往南往北皆吉，可千萬別往東去！

生離死別

當然是生離死別，此後不會再見面了⋯

爹娘再見了！

嗚嗚！

因為從今天開始，這齣戲再也沒有我們的戲份了⋯

⋯

兒子是去拜師學藝，又不是從此不再見面⋯

嗚！

先決條件

「仙」是山之人……

要成為一位仙人，條件不簡單……

第一個條件是得自己先買一座山。

這座山是我的私人產業，禁止在此修行！

真假有別

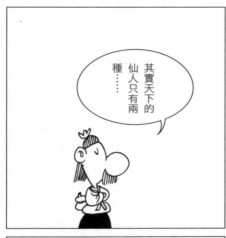

其實天下的仙人只有兩種……

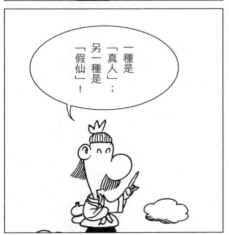

一種是「真人」；另一種是「假仙」！

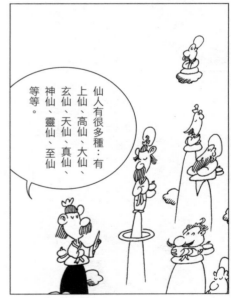

仙人有很多種：有上仙、高仙、大仙、玄仙、天仙、真仙、神仙、靈仙、至仙等等。

貧而有道

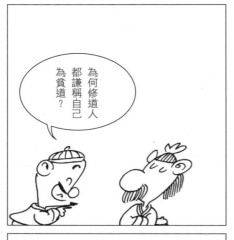

為何修道人都謙稱自己為貧道?

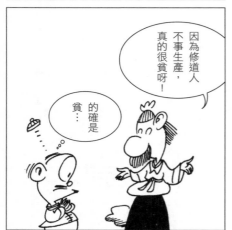

因為修道人不事生產,真的很貧呀!

的確是貧……

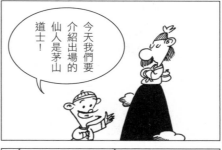

今天我們要介紹出場的仙人是茅山道士!

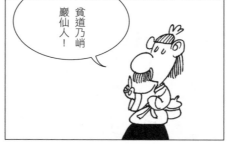

貧道乃峭嚴仙人!

萬用觔斗雲

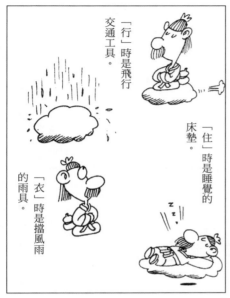

「行」時是飛行交通工具。

「住」時是睡覺的床墊。

「衣」時是擋風雨的雨具。

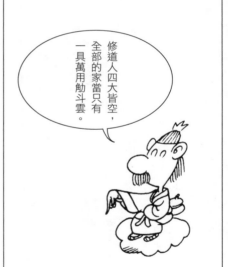

修道人四大皆空，全部的家當只有一具萬用觔斗雲。

「食」時是中看不中吃的望雲止飢。

樣樣精通

外丹功、內丹功、氣功、
輕功也樣樣精通……

> 輕功！

> 氣功！

最厲害、為人所敬佩的
是京劇玩票的…

> 唱功！

茅山道士修道有成，無論是外功、
內功都練得很成功。

隨遇而安

閒來無事，不如乘雲採藥補充藥材吧。

閒來無事，不如睡覺補充元氣。

雲來！雲來！

走錯棚

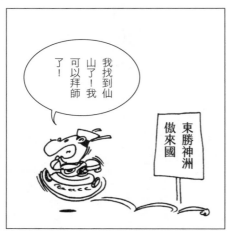

我找到仙山了！我可以拜師了！

東勝神洲
傲來國

東勝神洲
傲來國

抱歉！我只收猴子，不收人做徒弟。

……

山谷回音

原來只是回音，空歡喜一場。

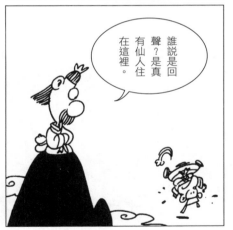

誰說是回聲？是真有仙人住在這裡。

這座山十分雄奇，不知有無仙人住在這裡？

喂！

喂！

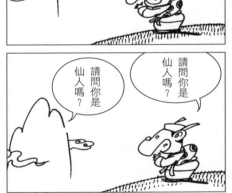

請問你是仙人嗎？

請問你是仙人嗎？

登山工具

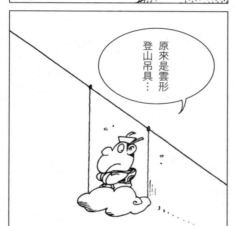

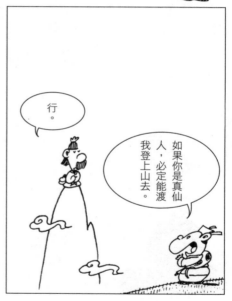

三不政策

什麼三不政策？

您若不收我為徒，我就實施三不政策！

小伙子你上山來做什麼？

想拜您為師學法術。

算你狠…

一、不吃，二、不睡，三、長跪不起，不離開此地。

年輕人主動積極，勇氣可嘉…萬一我不答應，你怎麼辦？

餐風飲露

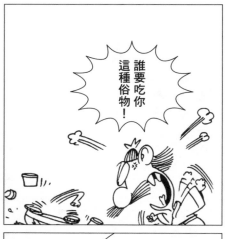

誰要吃你這種俗物！

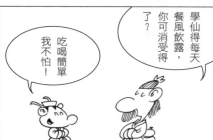

學仙得每天餐風飲露，你可消受得了？

吃喝簡單我不怕！

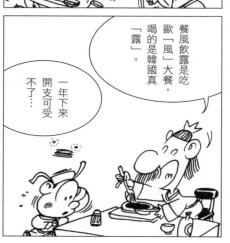

餐風飲露是吃歐「風」大餐，喝的是韓國真「露」。

一年下來開支可受不了…

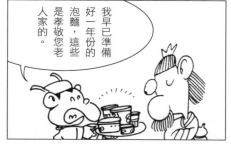

我早已準備好一年份的泡麵，這些是孝敬您老人家的。

入學考試

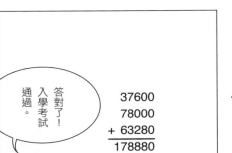

答對了！
入學考試
通過。

```
   37600
   78000
 + 63280
 ───────
  178880
```

要跟我學法
術得先通過
數學考試。

三七六〇〇
加七八〇〇〇
加六三二八〇
合計是多少？

這難不倒
我，一共是
一七八八
〇！

這個正是一
年的學雜費
金額，請付
錢來！

報名費	37600
學雜費	78000
食宿費	63280
合　計	178880

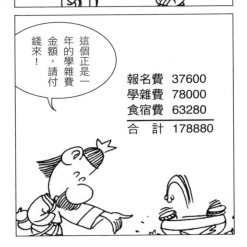

逆行教育

你二十三歲了，來得太遲了⋯

那怎麼辦？

只好倒過來，從研究所讀回去！

你今年幾歲？

二十三歲！

教育部規定四歲上幼稚園，七歲上小學，十三歲上初中，十六歲上高中，十九歲上大學⋯

年齡學問

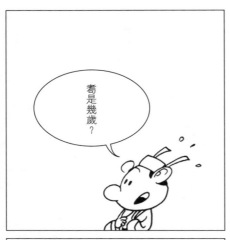

耆是幾歲？

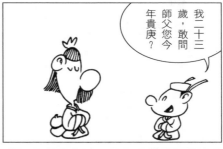

我二十三歲，敢問師父您今年貴庚？

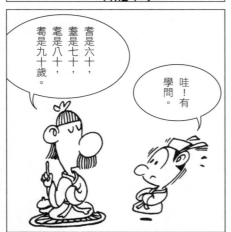

耆是六十，耋是七十，耄是八十，耇是九十歲。

哇！有學問。

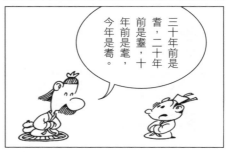

三十年前是耇，二十年前是耋，十年前是耄，今年是耆。

三多政策

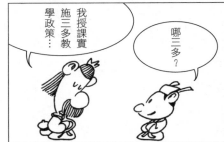

哪三多？

我授課實施三多教學政策⋯⋯

我爹教我求學的方法也是三多。

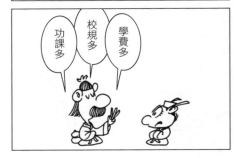

學費多
校規多
功課多

多聽
多問
多聞

一聞即中

嗅！嗅！嗅！

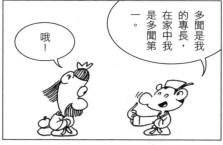

多聞是我的專長，在家中我是多聞第一。

哦！

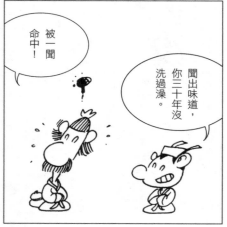

被一聞命中！

聞出味道，你三十年沒洗過澡。

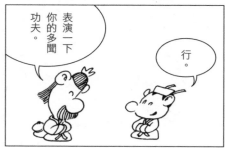

表演一下你的多聞功夫。

行。

好高騖遠

我內功、外功、氣功統統要學，還想學外丹功、內丹功、香功。

功夫有很多種，鍛煉精氣神的武術叫內功或氣功。

鍛煉筋骨皮的武術叫外功，你要學的是哪一種功？

你早就會一種功——好大喜功！

陰陽調和

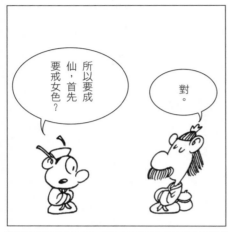

所以要成仙，首先要戒女色？

對。

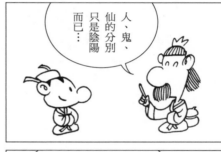

人、鬼、仙的分別只是陰陽而已⋯

我還是喜歡當陰陽調和的人類。

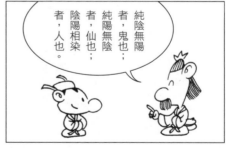

純陰無陽者，鬼也；純陽無陰者，仙也；陰陽相染者，人也。

貧道中人

咱們自稱
貧道是什麼
意思？

貧道，峭
巖仙人是
也…

貧道，
鄧甲是
也…

貧道，當然
是貧窮的道
人！

沒錯！

……

富道仙人

如此一來貧道就不窮了…

正是。

貧道，峭巖仙人是也！

……

「富」道，峭巖仙人是也！

嘻！

師父，這是我這學期的學費三十兩銀子。

凶器繳械

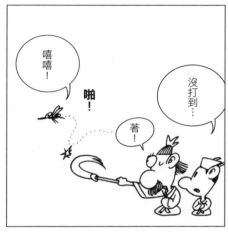

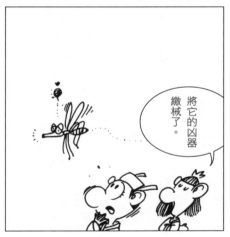

仙風道骨

但我這身白白胖胖的身體要減肥到幾時？

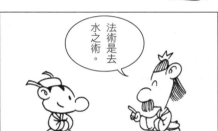

法術是去水之術。

苦呀…

無公害太陽能去水，晒一個月即成。

要先瘦身？

習武講求修身，學法則要仙風道骨。

冥想開悟

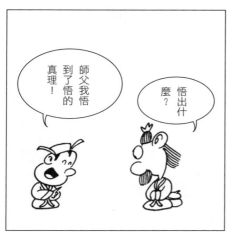

師父我悟到了悟的真理！

悟出什麼？

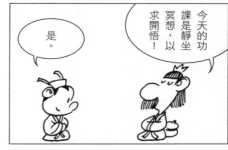

今天的功課是靜坐冥想，以求開悟！

是。

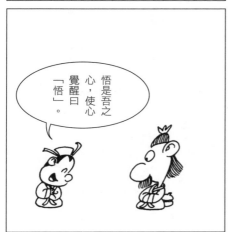

悟是吾之心，使心覺醒曰「悟」。

悟！悟！悟！悟！

不同境界

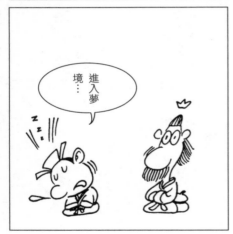

睡者，目垂也！

進入夢境…

眼觀鼻，鼻觀心，進入悟境…

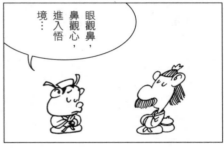

悟即是覺悟，悟的相反即是睡…

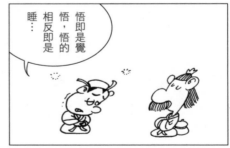

捉摸不透

心腳不一

好極了！靜坐冥想開悟這堂課結束，你起來吧。

是。

悟是心的覺醒。

心覺醒了，腳卻昏迷不醒了…

……

冥想七天，心終於覺醒了！

虛實之間

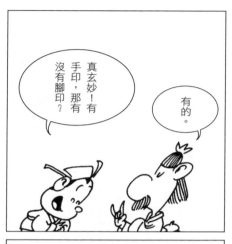

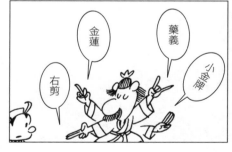

金錢印

天罡天元，
坎水八玄，
四目神仙，
金童傳言。

錢來錢來，
手印第一式！

這是什麼
印？

邊結手印邊
誦咒，心想
事成十分靈
驗。

真的靈
驗嗎？

金錢印，請繳
手印課程學費
五百元。

真的靈…

罵人印

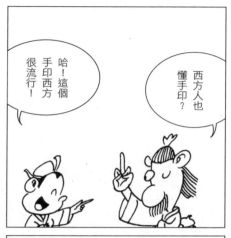

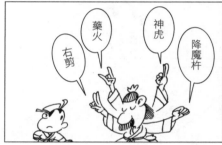

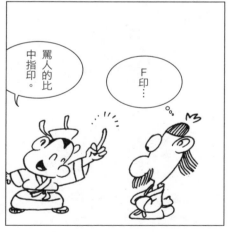

得意忘形

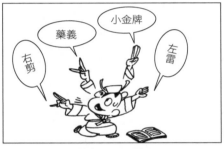

民間手印

印譜裡的手印學會了嗎？

印譜中的手印全會，民間的手印也會。

藐視印。

民間推崇印。

勝利印。

厲害！

青出於藍

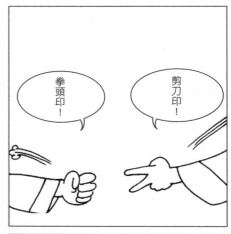

拳頭印！

剪刀印！

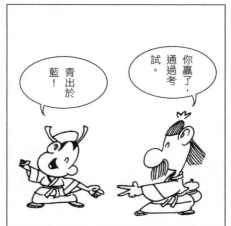

青出於藍！

你贏了，通過考試。

既然你學會了手印，現在舉行手印特考。

是。

……準備

是。

呼風喚雨

是得意春風與八面威風！

學會了手印與持咒，就能呼風喚雨嗎？

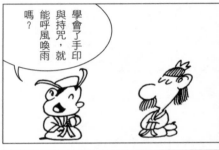

不！是兩袖清風。

不必持咒，只要一生修持學道，自有兩股風會跟著你。

我知道。

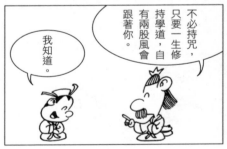

年老之風

自得其樂

風在我的臉上。

天罡天元，坎水八玄。

風來！

風來！

滿面春風！

……

沒有風呀…

風來了！

臆想之雲

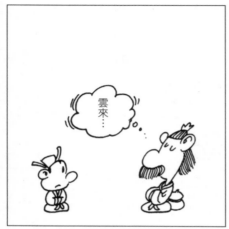

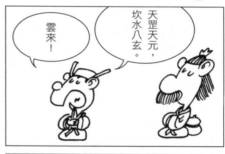

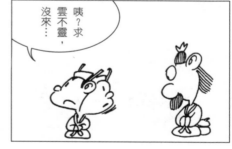

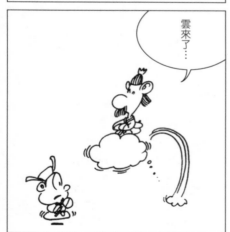

求雨得雨

萬里無雲，哪來的雨？

求雨成功，下雨了！

我說下雨，是下面下雨。

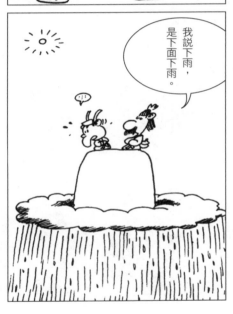

天罡天元，坎水八玄，四目神仙，金童傳言，下雨來！

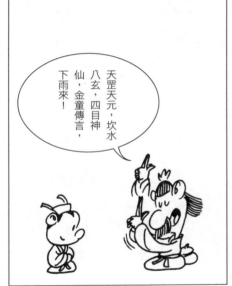

異曲同工

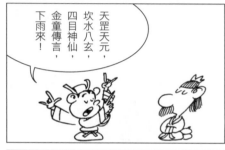

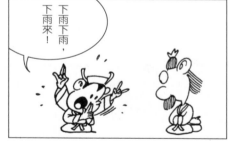

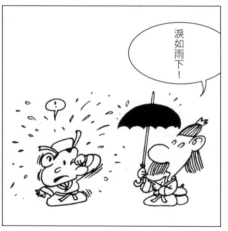

無字天書

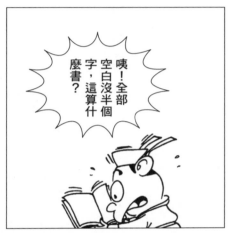

咦！全部空白沒半個字，這算什麼書？

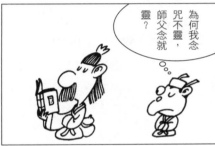

為何我念咒不靈，師父念就靈？

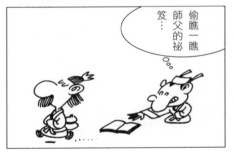

偷瞧一瞧師父的祕笈…

鬼谷子的無字天書。

一身輕鬆

身上無銀
一身輕。

今天為師
要教你新
功夫。

是。

今天要學的
是輕功。

把身上的
銀子全部
拿出來。

又要付學
費啦？

輕重衡量

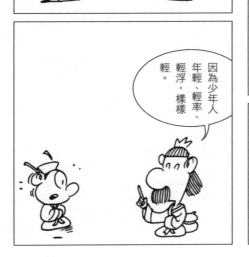
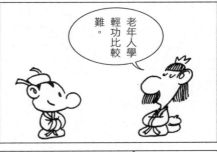
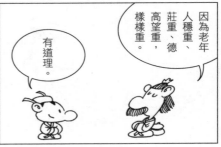

師生之禮

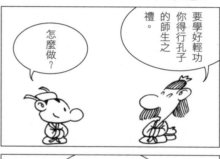

要學好輕功你得行孔子的師生之禮。

怎麼做？

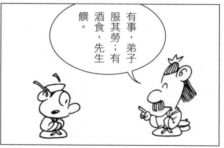

有事，弟子服其勞；有酒食，先生饌。

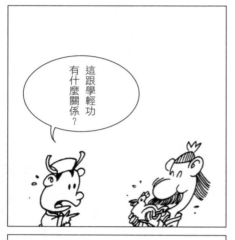

這跟學輕功有什麼關係？

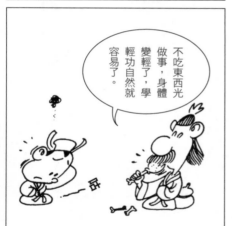

不吃東西光做事，身體變輕了，學輕功自然就容易了。

頭重腳輕

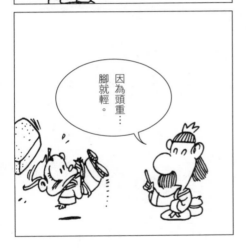

輕功是腳的事，跟頭的重量有什麼關係？

學輕功要把腳練得輕盈。

是。

因為頭重……腳就輕。

腳要輕，得加重頭的重量訓練。

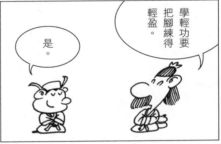

身輕如燕

你如何辦到？

嘻！

學麥可·傑克森跳太空漫步舞。

……

輕功能身輕如燕，履浮雲如踩在地面。

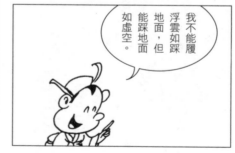

我不能履浮雲如踩地面，但能踩地面如虛空。

滿腹怨氣

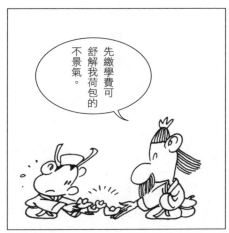

先繳學費可舒解我荷包的不景氣。

今天要開新課程，要教的是氣功！

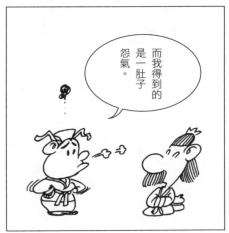

而我得到的是一肚子怨氣。

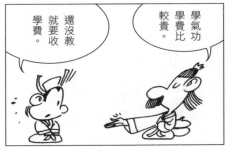

學氣功學費比較貴。

還沒教就要收學費。

與生俱來

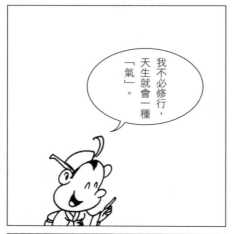

我不必修行，天生就會一種「氣」。

氣功乃是運用意識、意念的作用，對人體生命過程實行自我調節。

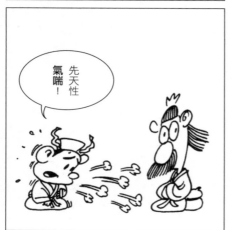

先天性氣喘！

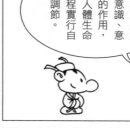

通過練氣的方法：心齋、坐忘、導引、吐納、聽息、存想等養生而得到「氣」。

上下行氣

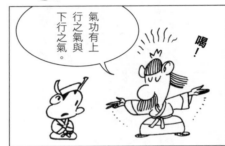

氣功有上行之氣與下行之氣。

喝！

上氣是祥氣。

下氣是穢氣。

……

噗！

活學活用

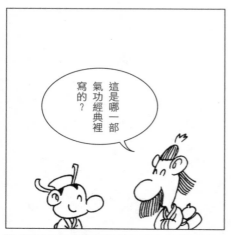

這是哪一部氣功經典裡寫的？

壞的氣是悶氣、賭氣、喘氣、嘆氣。

好的氣與壞的氣。

人一出生就天生有氣，但有好的氣與壞的氣。

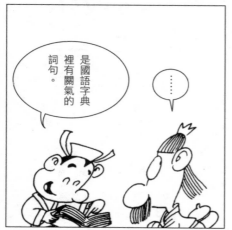

是國語字典裡有關氣的詞句。

……

好的氣是骨氣、客氣、福氣、才氣、豪氣、正氣。

陰陽怪氣

天生霧
氣，地
有濕氣
……

不但只是
人有氣，
天地萬物
皆有氣。

而我人正在
生悶氣，所
以今天停課
放假休息。

今日天、地
人三者，氣
皆不順。

個人氣質

例如我呢，
是老氣橫秋、
英雄豪氣。

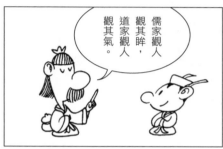

儒家觀人
觀其眸，
道家觀人
觀其氣。

而你則是
怪里怪氣、
孩子氣。

……

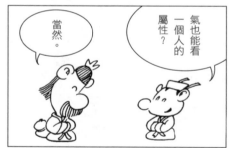

當然。

氣也能看
一個人的
屬性？

天然暖氣

感受到氣功的作用了吧？

受益良多。謝謝。

呼！

呼！

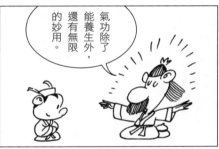

氣功除了能養生外，還有無限的妙用。

你發功，我享受免費的暖氣。

……

純陽熱氣！

喝！

暮氣沉沉

學會氣功益處良多，能返老還童、增加體力。

沒錯。

像我年紀上百歲，但還精氣飽滿，生氣勃勃。

而你不會氣功，年紀輕輕就死氣沉沉…

會怎麼樣？

少年即得老年癡呆症。

……

怒氣衝天

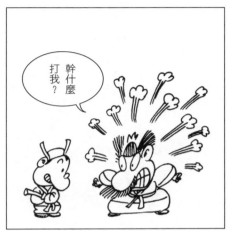

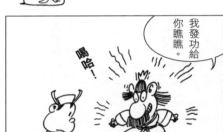

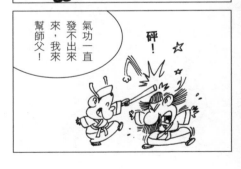

另類功法

一臂之力

看來我只好出馬助你一臂之力。

怎麼幫？

再發功一次試試！

是。

嘿呀！

沒辦法，氣都發不出來。

手動打氣！

摸清底細

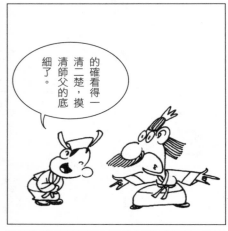

的確看得一清二楚，摸清師父的底細了。

我再發功一次讓你看清氣功的奧祕。

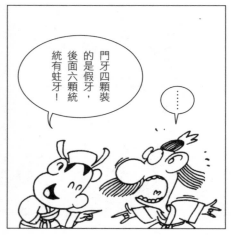

門牙四顆裝的是假牙，後面六顆統統有蛀牙！

……

看清楚了嗎？

哼！

砸下重本

要發這種氣，其實也挺不容易的。

我雖不會發功，但發氣倒還可以。

蒜頭一斤漲四百多，而且還缺貨。

……

哇！受不了的臭…

哈！

培養感情

第一課：與動物相處！

哇啊啊！

吼！

吼！

你資質有限，變化術學不來，只好改學駕馭動物之術。

當不了魔術師改當馴獸師也行，咱們應從哪裡開始？

好高騖遠

不錯不錯，人小志氣大……

世上的動物有千萬種，你想馴哪一種動物？

只怕對象太大，你馴服不了。

中國以龍為尊，我就來當個馴龍師吧。

與蟲為伍

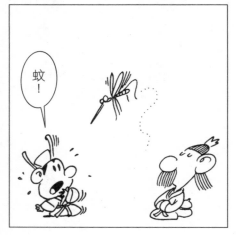

人有文人，蟲也有文蟲呀！

蚊！

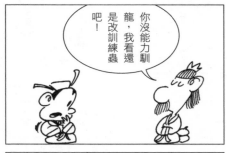

你沒能力馴龍，我看還是改訓練蟲吧！

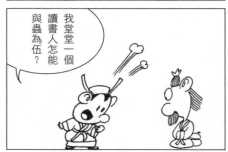

我堂堂一個讀書人怎能與蟲為伍？

無所不在

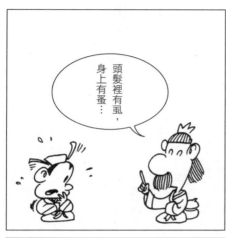

頭髮裡有虱，身上有蚤…

其實蟲並不可怕，每個人都經常與蟲相處，關係親密得很。

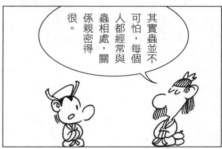

齒有蛀蟲，肚子裡有蛔蟲。

蟲？蟲在哪裡？

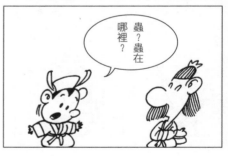

關係匪淺

除了個人，中國很多省分也跟蟲關係匪淺。

「蜀」，葵中蠶也，葵花中的毛毛蟲叫作「蜀」！

像你是四川蜀人，我是福建閩人，都跟蟲有重要關係。

怎麼說？

福建人家中都養一條蛇看家，故叫作「閩」。

原來如此…

認識蟲性

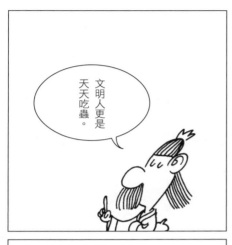

文明人更是天天吃蟲。

要學會馭蟲之術，得先了解蟲性。

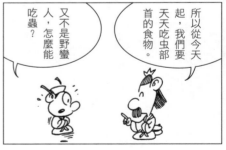

所以從今天起，我們要天天吃虫部首的食物。

又不是野蠻人，怎麼能吃蟲？

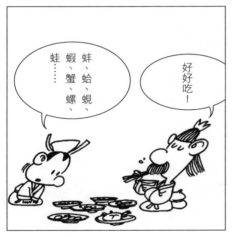

好好吃！

蚌、蛤、蜆、蝦、蟹、螺、蛙……

馭蟲神笛

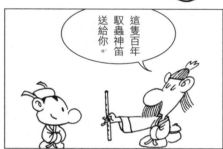

這隻百年馭蟲神笛送給你。

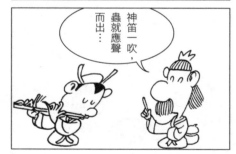

神笛一吹，蟲就應聲而出⋯

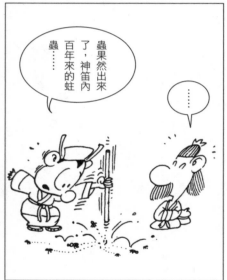

蟲果然出來了，神笛內百年來的蛀蟲⋯⋯

⋯⋯

虫從風來

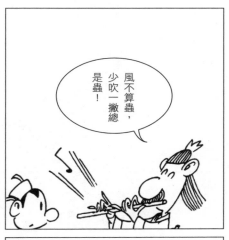

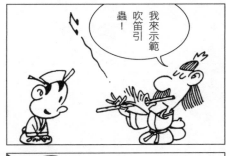

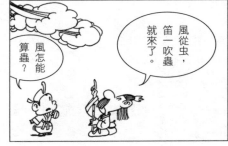

三蟲為眾

不！三蟲
為眾…

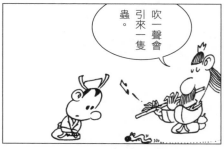

吹一聲會
引來一隻
蟲。

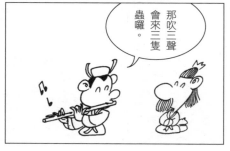

那吹三聲
會來三隻
蟲囉。

哇！

是引來了
很多蟲！

神笛引蟲

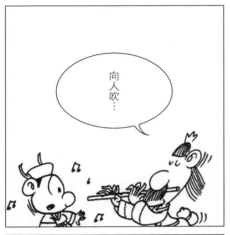

向人吹…

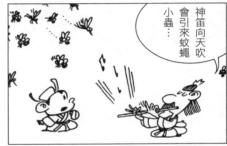

神笛向天吹
會引來蚊蠅
小蟲…

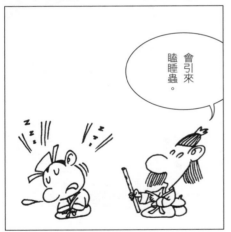

會引來
瞌睡蟲。

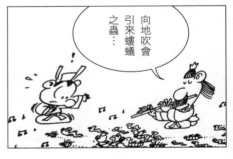

向地吹會
引來螻蟻
之蟲…

不同稱呼

哇！引來了老虎，而不是大蟲！

吼！

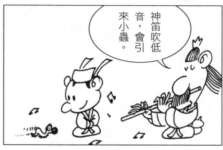

神笛吹低音，會引來小蟲。

沒錯，老虎又被稱為—「大蟲」。

嘻嘻嘻！

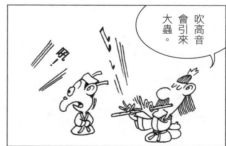

吹高音會引來大蟲。

吼！

跟前跟後

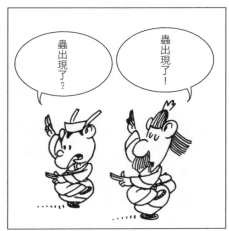

蟲出現了？

蟲出現了！

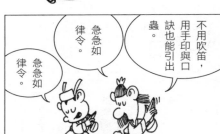

不用吹笛，用手印與口訣也能引出蟲。

急急如律令。

急急如律令。

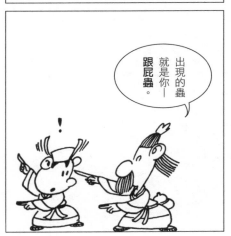

出現的蟲就是你——跟屁蟲。

！

俺吧咔咔嘛呢！

俺吧咔咔嘛呢！

漫畫鬼狐仙怪⑥

113

特別咒語

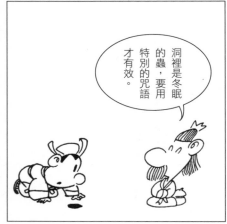

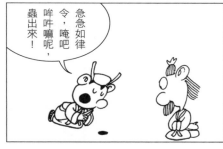

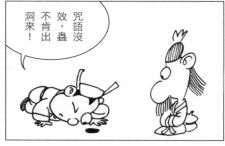

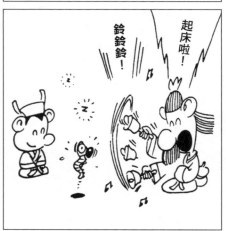

一技之長

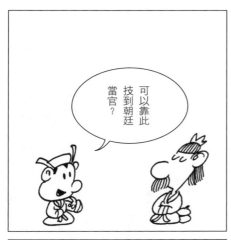

可以靠此技到朝廷當官？

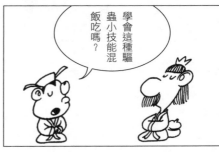

學會這種驅蟲小技能混飯吃嗎？

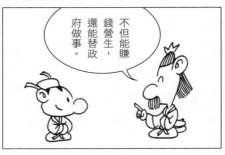

不但能賺錢營生，還能替政府做事。

可以去衛生局上班，到瘧疾、登革熱疫區驅蚊。

引蛇出洞

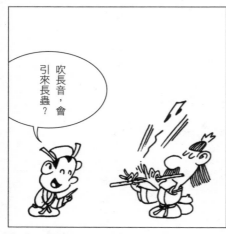

吹長音，會引來長蟲？

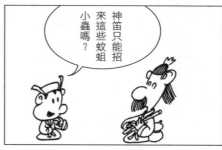

神笛只能招來這些蚊蛆小蟲嗎？

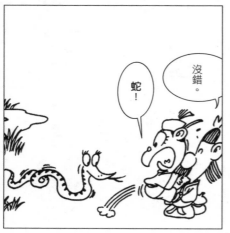

沒錯。

蛇！

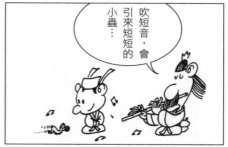

吹短音，會引來短短的小蟲…

說文解字

不像蛇呀！

不奇怪，它是象形文字。

上古時代人結草而居，屋裡屋外多蛇類。

把它拉長就像了。

哇！

當時蛇叫作它，人們碰面時不問吃飽了沒，而問：「有它嗎」？

蛇叫作它，好奇怪哦…

漫畫鬼狐仙怪⑥

117

神話始祖

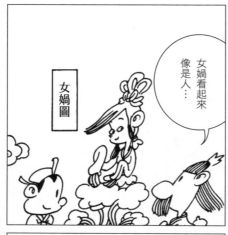

女媧圖

女媧看起來像是人…

蛇其實不可怕，牠還是中國人的祖先呢！

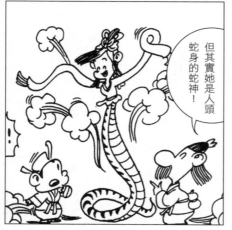

但其實她是人頭蛇身的蛇神！

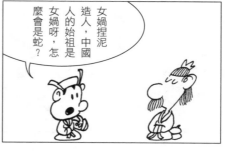

女媧捏泥造人，中國人的始祖是女媧呀，怎麼會是蛇？

不容小覷

毒蛇小亦不
可小看…

有三種
「小」
不可
看。

王子小，
長大會成
為王，故
不可小
看。

惡小會變成
大惡，故不
可小看。

哇！

因為一出生
就領有殺人
執照！

毒蛇毒舌

這人呆瓜呆頭呆腦的，學得會降蛇術嗎？

蛇有的有毒，有的沒毒，頭呈三角形的有毒，色彩鮮艷的有毒……

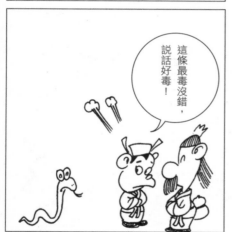

這條最毒沒錯，說話好毒！

哪一條蛇最毒？

會說話的這條最毒。

好壞之分

那黑白相間的雨傘節是好蛇又是壞蛇?

沒錯。

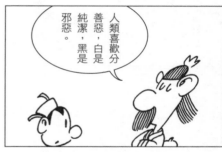

人類喜歡分善惡,白是純潔,黑是邪惡。

咬人時是壞蛇,被人吃時又是好蛇。

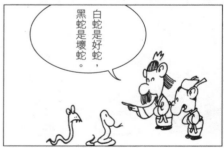

白蛇是好蛇,黑蛇是壞蛇。

聞樂起舞

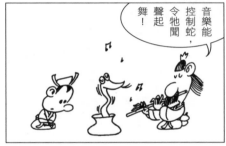

音樂能控制蛇，令牠聞聲起舞！

因為你吹的是催眠曲。

咦？我吹就沒效，不肯出來跳舞。

我也來試試。

百步蛇

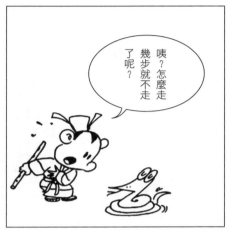

咦？怎麼走幾步就不走了呢？

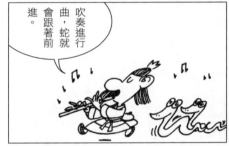

吹奏進行曲，蛇就會跟著前進。

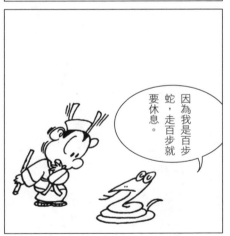

因為我是百步蛇，走百步就要休息。

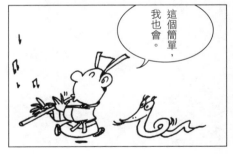

這個簡單，我也會。

誘之以色

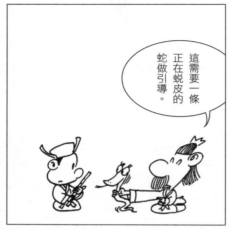

這需要一條正在蛻皮的蛇做引導。

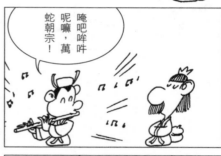

唵吧哞吽呢嘛，萬蛇朝宗！

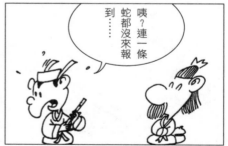

咦？連一條蛇都沒來報到……

脱皮清涼秀免費參觀

果然效果不錯，蛇潮滾滾來。

嗅覺考驗

不是考驗膽子，是考驗你的鼻子…

要了解蛇性，得進入蛇堆中，與蛇長時間相處。

我知道這是要考驗我的膽子。

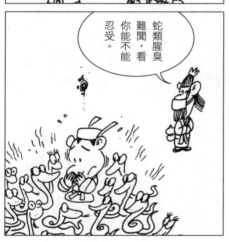

蛇類腥臭難聞，看你能不能忍受。

打破紀錄

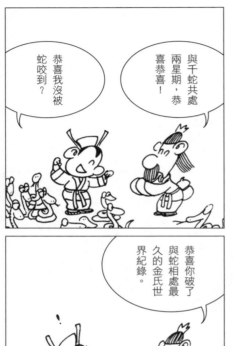

與千蛇共處兩星期，恭喜喜喜！

恭喜我沒被蛇咬到？

恭喜你破了與蛇相處最久的金氏世界紀錄。

一日……
兩日……

一週……
兩週……

第十五篇　蛇天師

建立交情

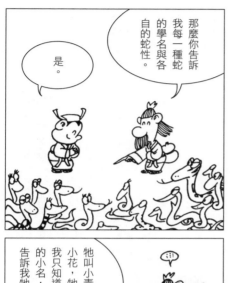

那麼你告訴我每一種蛇的學名與各自的蛇性。

是。

你與蛇群相處兩週，想必對蛇性研究得十分清楚。

當然。

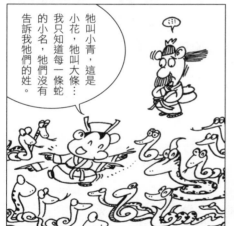

牠叫小青，這是小花，牠叫大條……我只知道每一條蛇的小名，牠們沒有告訴我牠們的姓。

靠天吃飯

師父！請問為什麼叫作天師呢？

天地六合三界鬼神聽令！蜀人鄧甲茅山學道有成，特封為天師！

天師為人求雨、消災解厄，要靠天吃飯，所以叫天師！

恭喜鄧同學畢業，得天師學位。

謝謝。

第十五篇　蛇天師

128

師字輩職業

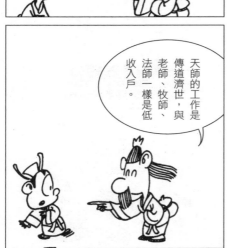

不是所有師字輩職業都是高收入！

天師的工作是傳道濟世，與老師、牧師、法師一樣是低收入戶。

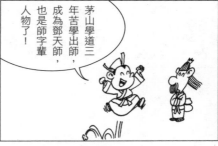

茅山學道三年苦學出師，成為鄧天師，也是師字輩人物了！

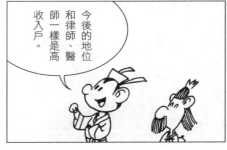

今後的地位和律師、醫師一樣是高收入戶。

衣鉢傳承

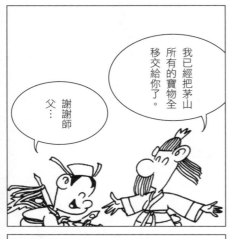

我已經把茅山所有的寶物全移交給你了。

謝謝師父…

可否把這座茅山的產權也一併過繼？

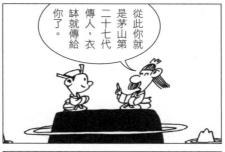

從此你就是茅山第二十七代傳人，衣鉢就傳給你了。

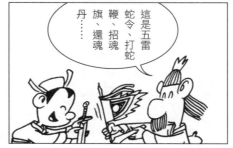

這是五雷蛇令、打蛇鞭、招魂旗、還魂丹……

長生不老

找長生不老藥很簡單，有錢就可買到。

師父！弟子要下山去江湖闖蕩了，可有事項要弟子去辦？

如果有機緣，請替我找幾顆長生不老丹。

這是瑞士進口的防止老化胎盤素，一針八十萬元。

……！

互贈匾額

難得老年得徒，如今卻要離我而去……

為感謝師父三年來的教導，特送匾額一面留做紀念。

我也送你一塊匾額留念。

痛失英才

不錯不錯，好詞好詞。

吾愛吾師

逢賭必輸

天師有法力，為何不能賭？

此後你就是鄧天師，天師有幾個禁忌你必須遵守。

是。

因為天師每賭必輸，會天天輸。

一、不能用邪術騙人；二、不能吃蛇；三、不能賭。

漫畫鬼狐仙怪⑥

學以致用

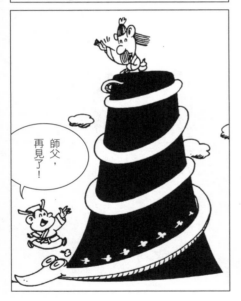

這難不倒我，我雖不會輕功，不會騰雲駕霧，但我會駛蛇術。

師父，再見了！

最後一道難題，考你如何從這懸崖峭壁下山去？

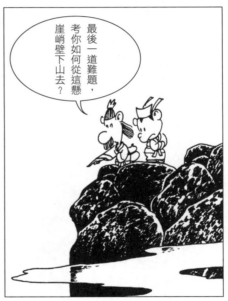

急轉直下

美景當前，吹奏一曲神笛。

學得降蛇仙術返鄉了，心曠神怡。

外面景色秀麗，鳥語花香。

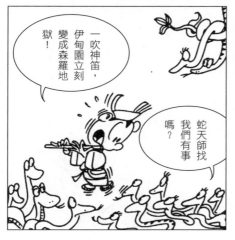

一吹神笛，伊甸園立刻變成森羅地獄！

蛇天師找我們有事嗎？

聽天由命

全數通過

我贊成先到江南！

先去江南還是先去四川，左右為難⋯

贊成到江南的占百分之百，本次行動是依民意決定。

你贊成到江南玩還是回四川老家去？

南北交界

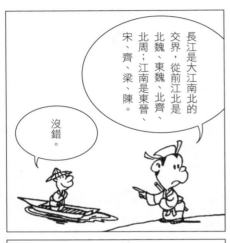

長江是大江南北的交界，從前江北是北魏、東魏、北齊、北周；江南是東晉、宋、齊、梁、陳。

沒錯。

走走走，向南走！越過長江就是江南。

請問目前江南江北兩岸開通了沒？

哇！長江到了。

觀光體驗

到蘇州看丫頭！

到臺灣看陣頭。

先生到江南旅遊嗎？

是呀！到處看看。

到北京看磚頭，到西安看墳頭，到南京看石頭…

額外收費

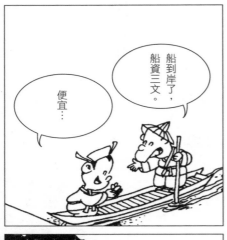

便宜…

船到岸了，船資三文。

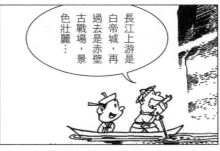

長江上游是白帝城，再過去是赤壁古戰場，景色壯麗…

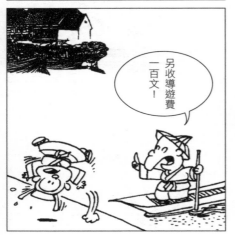

另收導遊費一百文！

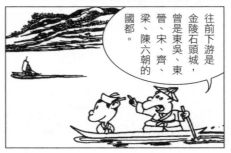

往前下游是金陵石頭城，曾是東吳、東晉、宋、齊、梁、陳六朝的國都。

煙雨濛濛

咳咳咳！

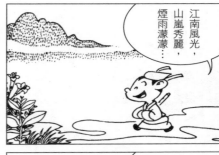

江南風光，山嵐秀麗，煙雨濛濛…

原來是二手煙，怪不得嗆鼻。

有雲煙處濕氣重，要注意身體。

南北不同

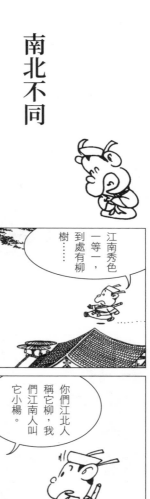

柳枝向下而垂「流」，楊枝向上「揚」，柳怎麼可叫作楊？

楊我們叫蒲柳，柳我們叫小楊！

算了算了，愈說我愈糊塗了。

江南秀色一等一，到處有柳樹……

你們江北人稱它柳，我們江南人叫它小楊。

水灣處
成巷，
所以
叫…

港！

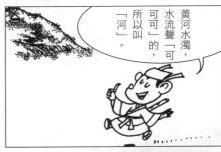

黃河水濁，
水流聲「可
可可」的，
所以叫
「河」。

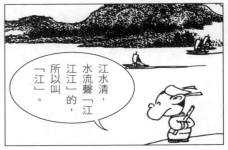

江水清，
水流聲「江
江江」的，
所以叫
「江」。

人蛇港

沒錯，這裡的人全部都是蛇！

咦？

人蛇港

港內全都是人呀，哪裡有蛇呢？

咱們村裡每個人都是專做偷渡生意的人蛇集團。

虛驚一場

咦？我的專長是治蛇，你們怎麼怕成這樣子？

我們以為你是專捉偷渡走私的捕快⋯

虛驚一場！

⋯⋯

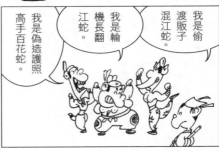

我是偷渡販子混江蛇。

我是輪機長翻江蛇。

我是偽造護照高手百花蛇。

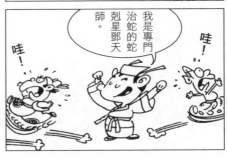

我是專門治蛇的蛇剋星鄧天師。

哇！

哇！⋯

地頭蛇

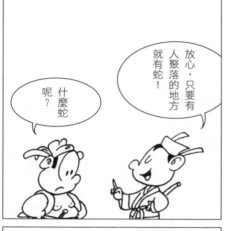

放心，只要有人聚落的地方就有蛇！

什麼蛇呢？

流氓角頭的**地頭蛇**！

……

你來我們村子幹嘛？

一來到處觀光，二來順便捉蛇治蛇賺外快。

我們村子只有人，沒有蛇讓你做生意。

降蛇曲

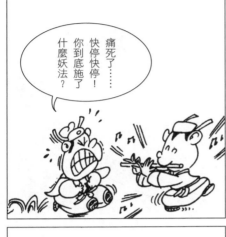

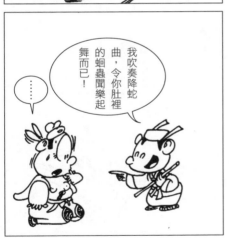

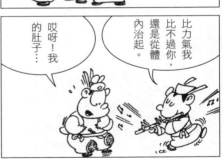

一字之差

或許是招牌的文案有問題…？

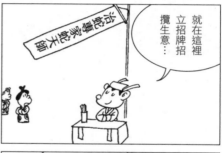

就在這裡立招牌招攬生意…

枯坐半天沒半個人影，真不景氣…

招牌改一個字人潮就來到…

什麼時候要殺蛇？

你會殺蛇，也會殺虎嗎？

略有關聯

朝代不同

為什麼？

可是我沒能力
越過界替你治
這條蛇精…

……

因為現在是唐
朝，而你是明
朝人物啊！

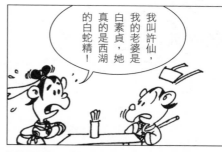

我叫許仙，
我的老婆是
白素貞，她
真的是西湖
的白蛇精！

沒錯，明末
清初確實有
這本通俗小
說…

體內除蟲

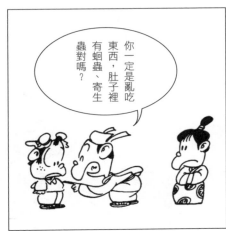

你一定是亂吃東西，肚子裡有蛔蟲、寄生蟲對嗎？

蛇天師，你什麼蟲都能治嗎？

當然。

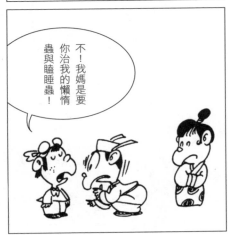

不！我媽是要你治我的懶惰蟲與瞌睡蟲！

好極了！請替我治療我家孩子體內的蟲。

數量驚人

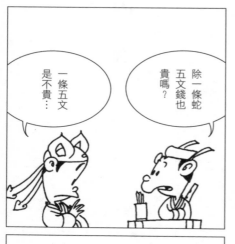

一條五文
是不貴…

除一條蛇
五文錢也
貴嗎?

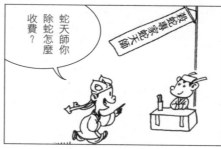

蛇天師你
除蛇怎麼
收費?

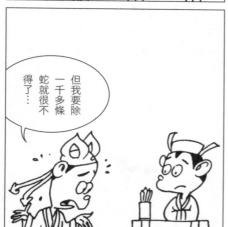

但我要除
一千多條
蛇就很不
得了…

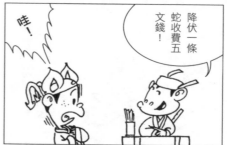

降伏一條
蛇收費五
文錢!

哇!

依法辦理

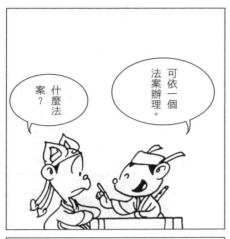

什麼法案？

可依一個法案辦理。

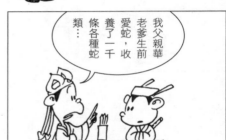

我父親華老爹生前愛蛇，收養了一千條各種蛇類…

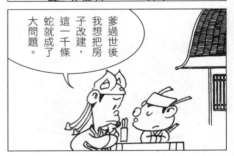

爹過世後我想把房子改建，這一千條蛇就成了大問題。

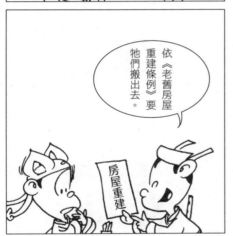

依《老舊房屋重建條例》要牠們搬出去。

房屋重建

自顧不暇

別客氣，該擔心的是你自己。

擔心什麼？

我的家在城外四公里處⋯⋯

門診一條蛇五文，出診一條蛇收費一百文。

讓你跑一趟，真是難為你了。

千蛇居

春天來啦！
起床囉！

到了。

千蛇居⋯

今年寒流來得早，牠們提早冬眠。

哇！

咦？沒看到半條蛇呀？

馬上就會有！

親筆證明

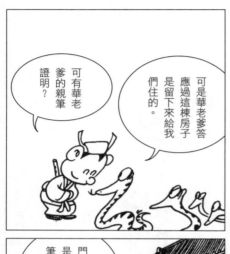

可是華老爹答應過這棟房子是留下來給我們住的。

可有華老爹的親筆證明？

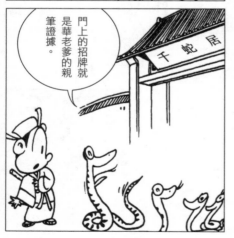

門上的招牌就是華老爹的親筆證據。

千蛇居

各位蛇兄弟姐妹，養育你們的華老爹不幸過世了！

依據慣例，房子由華公子繼承，你們無權再住在這裡。

獨立住房

條件還真不錯，可以接受。

可能是獨立門戶的花園別墅呢！

是現代的鋼筋住房。

咱們不是平白要你們搬出去，而是按先建後拆辦理。

每條蛇可分配到一間獨立住房！

專業示範

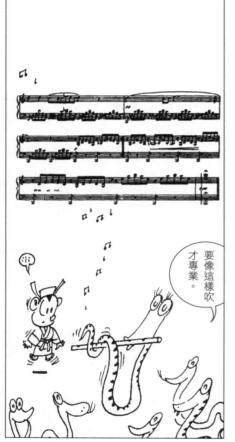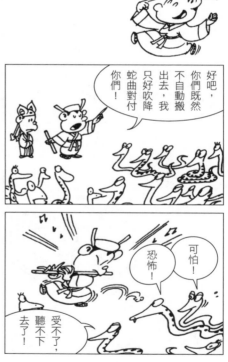

所向披靡

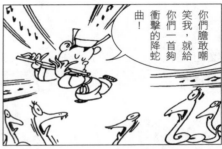

大事不妙

哈哈哈！
問題解決
了！

不！問題更
嚴重了……

走走走！
跟著我
走。

造成滿街
都是流浪
蛇……

去去去！大
家出門
去。

沒有看頭

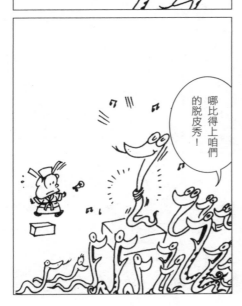

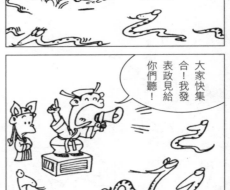

催眠音樂

咦？怎麼不睡覺，難道沒有效？

不聽使喚只好用神笛催眠你們。

我演奏一曲黎明的最新歌曲。

……

黎明不是天快亮了嗎？怎麼睡得下去？

無酒不歡

閣下誤會了，不了解我們…

只要是酒，敬酒罰酒我們都很愛！

好言相勸你們不聽，我只好來硬的！

這是你們自找的，敬酒不吃吃罰酒，怪不得我…

兵來將擋

硬的來咱們
就軟的擋!

法令在眼
前,來硬的
也不怕!

稀有動物
保護法

好吧!
軟的不吃
我就來硬
的!

亮出絕招
斬蛇劍對
付你們。

陣前倒戈

以一千零一對一，這就簡單了。

啊？

千蛇居

蛇天師！你受聘驅蛇，還不快將牠們趕出去！

以一對一千，這仗難打…

千蛇居

蛇兄弟們，大家再回千蛇居去！

改弦易轍

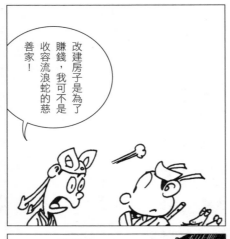

改建房子是為了賺錢，我可不是收容流浪蛇的慈善家！

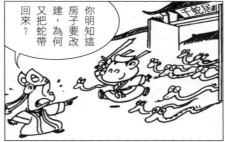

你明知這房子要改建，為何又把蛇帶回來？

把流浪蛇之家改成觀光蛇園，還是可做生意賺錢的！

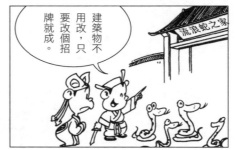

建築物不用改，只要改個招牌就成。

心肝寶貝

謝謝你的大禮，請問這是什麼寶貝？

你受雇驅蛇沒達成任務，休想得到任何酬勞。

……

是我的心肝寶貝！

哇！

我送你一件寶貝，不讓你白忙一場。

自砸招牌

但他學藝不精
驅蛇失敗，只是
半桶水功夫！

是嗎？

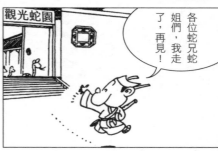

觀光蛇園

各位蛇兄蛇
姐們，我走
了，再見！

所以蛇天師
應該改名為
蛇天輸！

對極了，
蛇天輸！

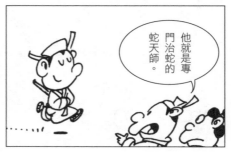

他就是專
門治蛇的
蛇天師。

第十五篇　蛇天師

吹笛賣藝

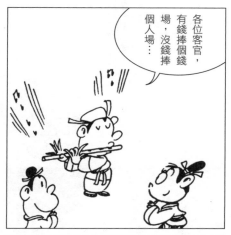

各位客官，有錢捧個錢場，沒錢捧個人場⋯⋯

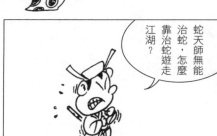

蛇天師無能治蛇，怎麼靠治蛇遊走江湖？

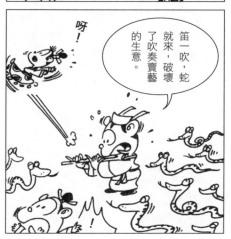

呀！

笛一吹，蛇就來，破壞了吹奏賣藝的生意。

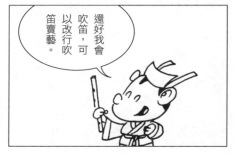

還好我會吹笛，可以改行吹笛賣藝。

特殊專長

出門學藝三載，難道沒學到什麼專長？

專長是有的…

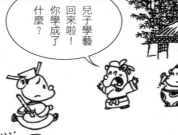

兒子學藝回來啦！你學成了什麼？

哇！

沒學成馭蛇的專長，倒是得到舌長如蛇的特長！

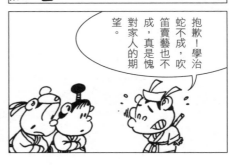

抱歉！學治蛇不成，吹笛賣藝也不成，真是愧對家人的期望。

第十六篇　雷公傳

唐元和中，有陳鸞鳳者，海康人也。

負氣義，不畏鬼神，鄉黨咸呼為後來周處。

海康者，有雷公廟，邑人虔潔祭祀。

禱祝既淫，妖妄亦作。

時海康大旱，邑人禱而無應。

鸞鳳大怒曰：「為神不福，焉用廟為。」

遂秉炬爇之。

附帶功能

不是遠視，是近視。

是超級遠視哪！

我是順風耳。

我是千里眼。

我的眼睛很特別，可以看十里之外的報紙。

因為附有伸縮功能的眼珠。

所言不假

太誇張了，哪可能聽得那麼遠？

不信我證明給你看。

喂！舊金山的老陳嗎？你講的我都聽到啦！

我順風耳的耳朵很特別，可以聽得很遠很遠。

連地球另一端的人講話我也聽得見。

耳目合一

聞名為知，
聽人家說過
叫「知」。

有道理！

千里眼
最棒的
是目。

順風耳
厲害的
是耳。

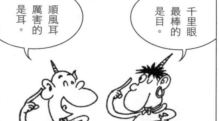

見形為識，
自己親眼
看過的叫
「識」。

有學問！

耳目合併
代表「知
識」。

怎麼說？

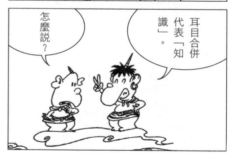

天神地祇

講的是很有學問，可是笑點在哪裡？

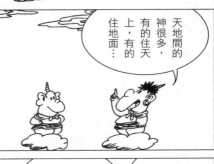

天地間的神很多，有的住天上，有的住地面…

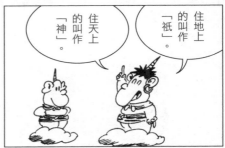

住地上的叫作「祇」。

住天上的叫作「神」。

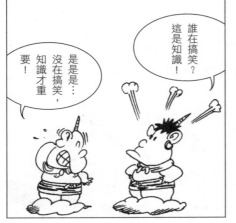

誰在搞笑？這是知識！

是是是…沒在搞笑，知識才重要！

第三勢力

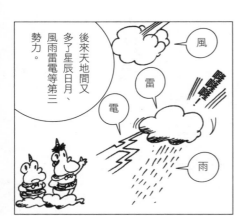

後來天地間又多了星辰日月、風雨雷電等第三勢力。

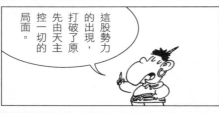

這股勢力的出現，打破了原先由天主控一切的局面。

三黨不過半，這合乎目前的政局。

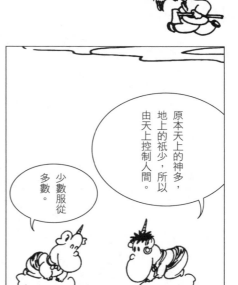

原本天上的神多，地上的祇少，所以由天上控制人間。

少數服從多數。

祭祀儀式

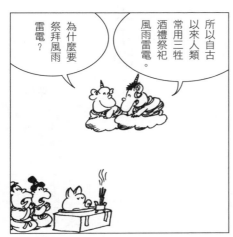

所以自古以來人類常用三牲酒禮祭祀風雨雷電。

為什麼要祭拜風雨雷電？

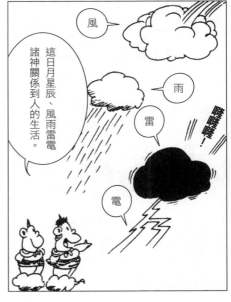

這日月星辰、風雨雷電諸神關係到人的生活。

風

雨

雷

電

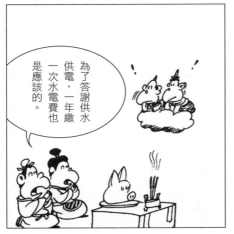

為了答謝供水供電，一年繳一次水電費也是應該的。

訴求不同

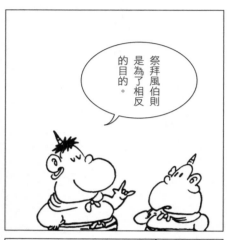

祭拜風伯則是為了相反的目的。

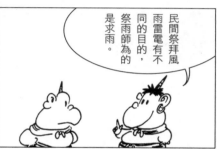

民間祭拜風雨雷電有不同的目的，祭雨師為的是求雨。

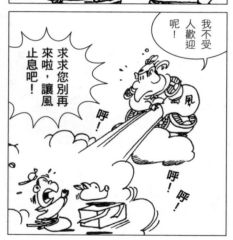

我不受人歡迎呢！

求求您別再來啦，讓風止息吧！

呼！

呼！呼！

風

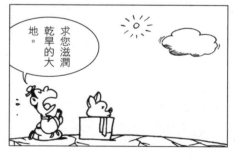

求您滋潤乾旱的大地。

首創先例

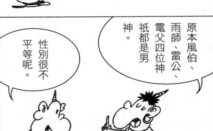

原本風伯、雨師、雷公、電父四位神祇都是男神。

性別很不平等呢。

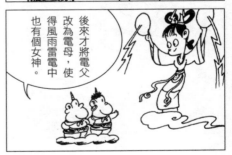

後來才將電父改為電母，使得風雨雷電中也有個女神。

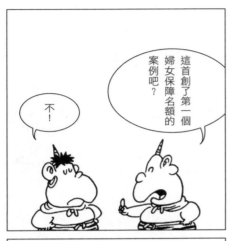

這首創了第一個婦女保障名額的案例吧？

不！

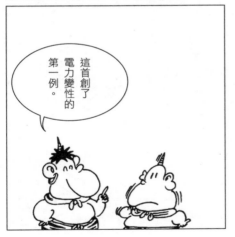

這首創了電力變性的第一例。

裝模作樣

為了公平起見，咱們就用投鏢決定。

很公平。

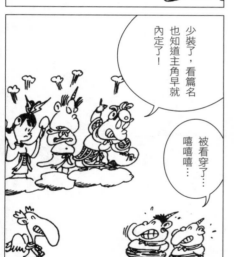

少裝了，看篇名也知道主角早就內定了！

被看穿了……

嘻嘻嘻……

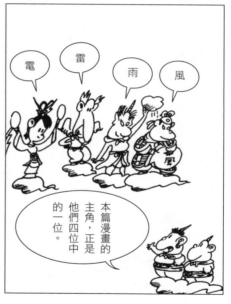

電

雷

雨

風

本篇漫畫的主角，正是他們四位中的一位。

公開招標

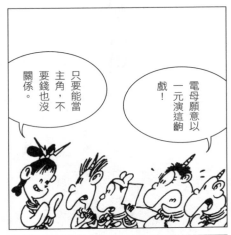

只要能當主角，不要錢也沒關係。

電母願意以一元演這齣戲！

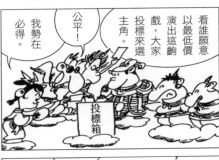

看誰願意以最低價演出這齣戲，大家投標來選主角。

公平！

我勢在必得。

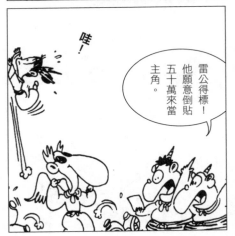

雷公得標！他願意倒貼五十萬來當主角。

哇！

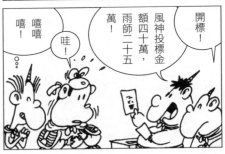

開標！

風神投標金額四十萬，雨師二十五萬！

嘻嘻！

嘻！

哇！

°。

分配角色

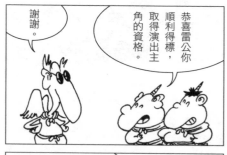

雨下田上

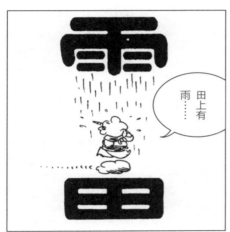

接地導線

雷公由來

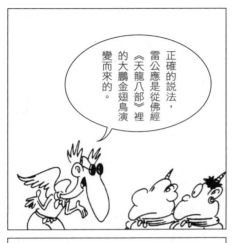

正確的說法，雷公應是從佛經《天龍八部》裡的大鵬金翅鳥演變而來的。

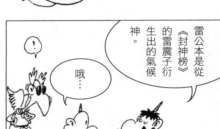

雷公本是從《封神榜》的雷震子衍生出的氣候神。

哦……

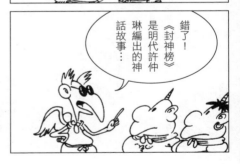

錯了！《封神榜》是明代許仲琳編出的神話故事…

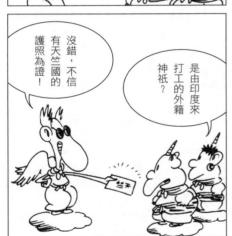

沒錯，不信有天竺國的護照為證！

是由印度來打工的外籍神祇？

外來神明

至少孫悟空
是我們本地
的神祇吧！

不！我原本
也是印度教
神話故事的
人物。

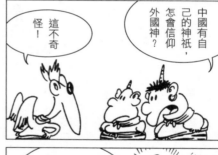

中國有自
己的神祇，
怎會信仰
外國神？

這不奇
怪！

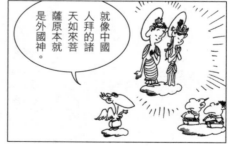

就像中國
人拜的諸
天如來菩
薩原本就
是外國神。

精神食糧

是精神食糧…

這算什麼食物？

為答謝你倆為我做出場解說介紹，我送你們一箱食物。

介紹得不好…

下次改進！

你們要當主持人，得多讀經史子集充實知識。

是什麼好吃的東西？

大概是餅乾！

炎黃子孫

我是黃帝的後代，也算是貴族出身。

我雷公雖然沒有雷子雷孫，但有個雷祖，可算得上是系出名門！

是這樣嗎？

每個中國人都是黃帝的子孫，這一點都不稀罕，算不上貴族。

相傳黃帝的妻子名字叫嫘祖，後來嫘祖演變成「雷祖」。

嫘祖　黃帝

合作副業

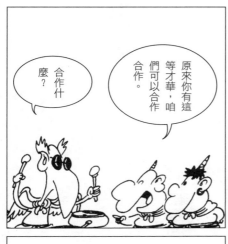

原來你有這等才華，咱們可以合作。

合作什麼？

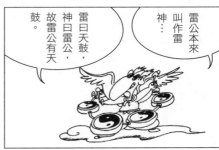

雷公本來叫作雷神…

雷曰天鼓，神曰雷公，故雷公有天鼓。

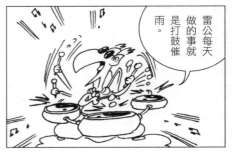

雷公每天做的事就是打鼓催雨。

組個那卡西樂隊，夜裡到阿公店伴奏賺錢。

土地徵收

不。

是你吃喝
嫖賭，自己
花光了？

從前我雷
公也是個
大地主，
有六百畝
田⋯

是被歷代政
府的土地政
策給徵收光
了！

後來變成
四畝、三
畝、兩畝、
一畝⋯

愈來愈
少了⋯

如雷貫耳

是受不了你
的脾氣暴跳
如雷？

不。

道教之書
曰：「雷
公名江赫
沖，電母
名秀文
英。」

可惜我的
老婆電母
受不了我
的雷性，
早就與我
離婚啦！

是不能忍受
我的鼾聲如
雷！

迫不及待

有好戲可看了，他要去劈壞人啦！

我雷公不但背上有翅膀能飛，最厲害的法寶要數手中的一釘一錘！

不！是到石窟雕刻石佛打工。

哈！釘錘又迫不及待準備上工…

隆！隆！

心儀已久

怎麼會？

我很早就想雕一尊女神了，但怕擺在一起太突兀了！

不錯不錯，佛像雕得真好。

可是我不明白為什麼只雕男的如來，沒雕女的菩薩？

好！就雕西方美麗之神維納斯！

純屬雷同

你這首雷詩與蘇東坡的東新橋詩一模一樣。

抄襲人家的。

除了雕刻之外我還很會作詩填詞。

吟一首今天做的雷詩：魚龍亦驚逃，雷電生馬蹄。

純屬雷同、純屬雷同，雷詩即是雷同之詩。

嘻嘻！

大聲公

誰說沒用？聲音大就是有用！

我雷公還有一寶，就是聲音洪亮，如雷貫耳。

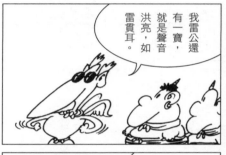

破鑼嗓子沒什麼用處……

啊！

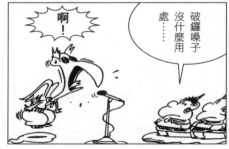

失火啦！

果然有妙用。

KTV

居中疏通

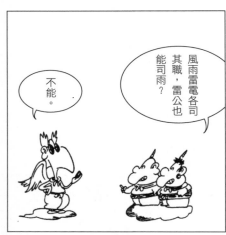

風雨雷電各司其職，雷公也能司雨？

不能。

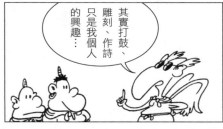

其實打鼓、雕刻、作詩只是我個人的興趣…

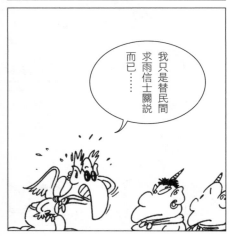

我只是替民間求雨信士關說而已……

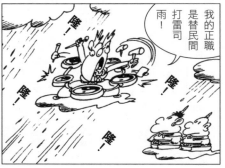

我的正職是替民間打雷司雨！

無濟於事

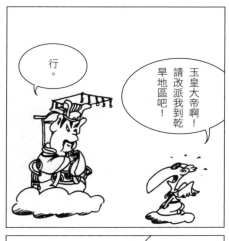

行。

玉皇大帝啊！
請改派我到乾
旱地區吧！

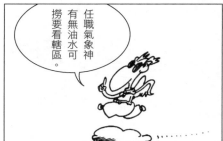

任職氣象神
有無油水可
撈要看轄區。

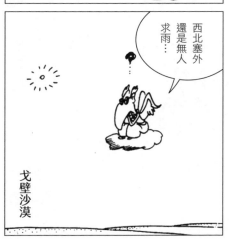

西北塞外
還是無人
求雨⋯

戈壁沙漠

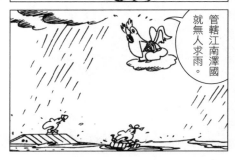

管轄江南澤國
就無人求雨。

未雨綢繆

這次派你到廣東海康，保證經常有人求雨。

是。

玉皇大帝您怎麼變得如此好脾氣，雷公三番兩次無理的要求，您都不生氣？

因為明年開始玉皇大帝的職位改為民選，所以我要討好選民！

玉皇大帝啊！我前兩次的轄區不是太乾就是太濕，無人求雨，請再替我分發個好地區。

行。

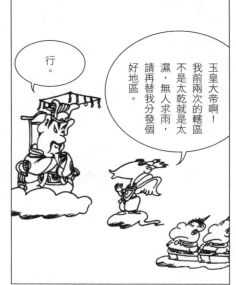

一頭霧水

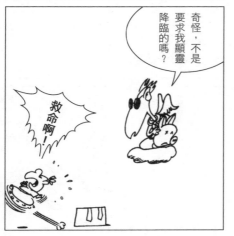

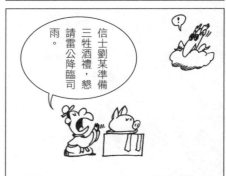

有求必應

吃人家魚一條，應回應給人家什麼雷才好？

雷大雷雷春雷雷雷小火水地

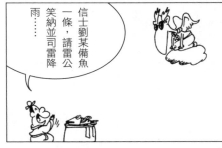

信士劉某備魚一條，請雷公笑納並司雷降雨……

魚雷！

哇！

求雨得雨，求雷得雷，有求必應。

中間角色

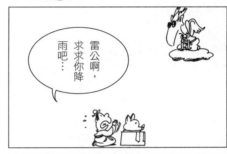

有償服務

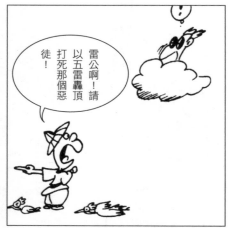

雷公啊！請以五雷轟頂打死那個惡徒！

雷公除了負責打雷催雨，還兼任執行司法正義……

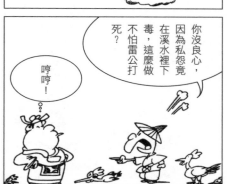

你沒良心，因為私怨竟在溪水裡下毒，這麼做不怕雷公打死？

哼哼！

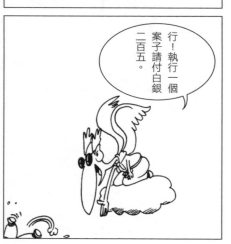

行！執行一個案子請付白銀二百五。

以水治水

這點小水
怎能制服
得了我？

哈！
哈！

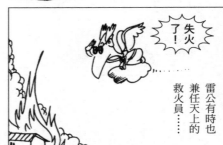

雷公有時也
兼任天上的
救火員……

失火
了！

普通的水不
行，特別的
水便可以。

沒衛
生！

水肥

有優有劣

十八般武藝、三百六十招，他全都精通。

話說海康這個地方有個力士很有名……

他孔武有力，招式流暢，武技高超。

可是ㄅㄆㄇㄈ
ABCD
1234
一個也不認識。

有好有壞

他體格粗壯，身材高大，是個天生練武之才。

只不過堂堂男子漢卻有個陳鸞鳳如此女性化之名…

難為情…

這都要感謝我爹遺傳給我的好基因。

這完全要怪我爹，替我取這種鳥名。

過猶不及

只要有毅力
好好磨練…

1
2

1
2

1
2

功夫要
好，得認
真打好基
礎。

寶劍也能磨
成繡花針…

喝！
斷！

路見不平

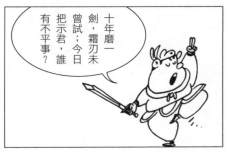

十年磨一劍，霜刃未曾試；今日把示君，誰有不平事？

路見不平，拔刀相助。

是有不平之事！

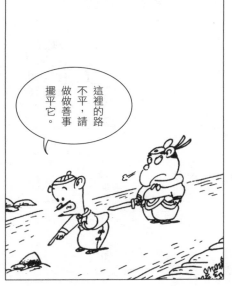

這裡的路不平，請做做善事擺平它。

造化弄人

甭去啦！南山
虎，北澤蛟早
在六朝就被周
處幹掉啦！

傳聞南山
有虎，北澤
有蛟，害人
無數。

要怪老天，
既生陳鸞鳳
何生周處…

英雄有淚不輕
彈，無害可除
最悲傷…

英雄為民
除害義不
容辭！

ꟼꟼꟼ．．．．．．．．．．．．

形勢扭轉

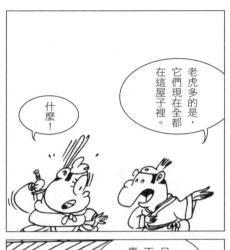

老虎多的是，它們現在全都在這屋子裡。

什麼！

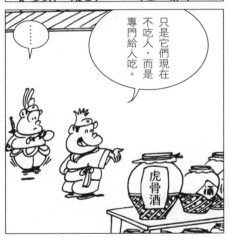

只是它們現在不吃人，而是專門給人吃。

……

虎骨酒

三杯不過岡

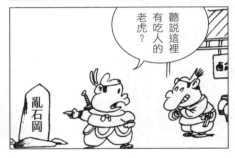

聽説這裡有吃人的老虎？

亂石岡

要價不菲

就這小小的三杯酒還不簡單？

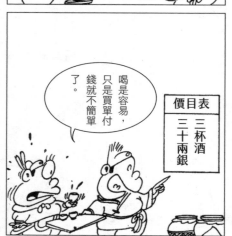

喝是容易，只是買單付錢就不簡單了。

價目表
三杯酒
三十兩銀

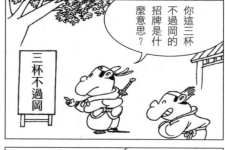

你這三杯不過岡的招牌是什麼意思？

三杯不過岡

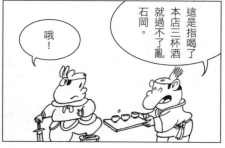

這是指喝了本店三杯酒就過不了亂石岡。

哦！

不出所料

喝三杯酒就
過不了岡？
我偏不信
邪！

一杯
兩杯
三杯

喝小杯
不過癮，
拿整瓶
的來！

是。

果然又是三
杯喝了就過
不了岡。

照打不誤

還是有老虎要打！

在哪裡？

酒帳一共三百兩銀

哇！

開黑店坑人、吃人不吐骨頭的笑面虎！

老板買單算帳，我要上山打老虎。

是。

不過我早告訴過你，這裡已經沒有老虎可打了。

碍手碍脚

同道中人

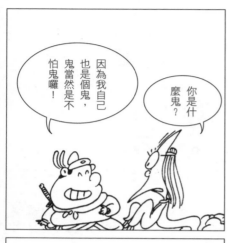

一招致勝

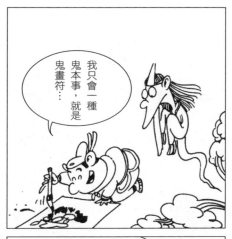

我只會一種鬼本事，就是鬼畫符…

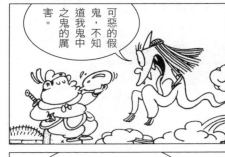

可惡的假鬼，不知道我鬼中之鬼的屬害。

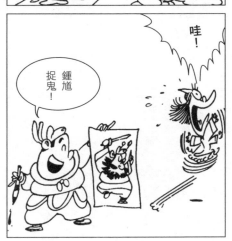

哇！

鍾馗捉鬼！

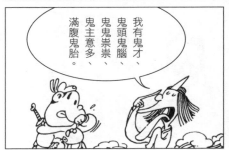

我有鬼才、鬼頭鬼腦、鬼鬼祟祟、鬼主意多、滿腹鬼胎。

膽大心細

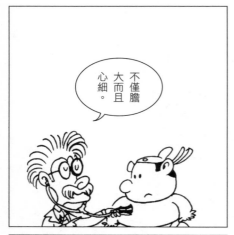

不僅膽
大而且
心細。

X光片顯示
你心臟萎縮，
膽異常腫大。

……

陳鸞鳳在亂石岡打鬼
一戰成名，成為海康
的打鬼英雄。

從你的臉
色看得出
你的確膽
子很大！

謝謝。

壽命計算

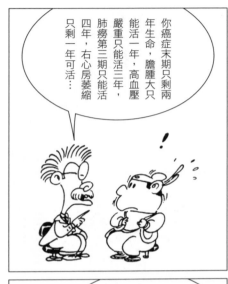

你癌症末期只剩兩年生命，膽腫大只能活一年，高血壓嚴重只能活三年，肺癆第三期只能活四年，右心房萎縮只剩一年可活…

……

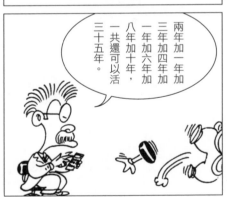

兩年加一年加三年加四年加一年加六年加八年加十年，一共還可以活三十五年。

來者不拒

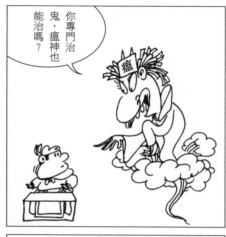

你專門治鬼，瘟神也能治嗎？

行！你的症狀是貧血、體重過輕，治療祕方是多運動、多喝豬肝湯。

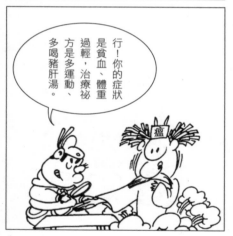

陳鸞鳳打鬼成名，於是改行專門為人驅鬼捉妖。

英雄打鬼

腳踏北澤魍魎，拳打南山鬼魅！

英雄打鬼

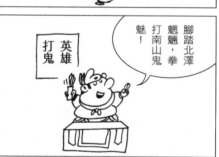

第十六篇　雷公傳

220

症狀外顯

誰說沒有效？
症狀都已經明
顯地出現了。

什麼
症狀？

自大狂
病症！

大膽，敢與
鬼神為敵，
看我瘟神下
病菌給你。

哈哈哈，看
來你的瘟疫
對我一點都
沒效！

去蕪存菁

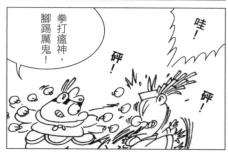

家中「死鬼」

可是我要請你打的不是這種活生生的厲鬼。

鬼都是死的啊！

我要請你治的是家中那個只顧吃喝不養家的「死鬼」！

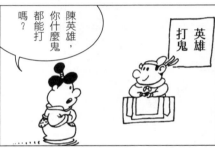

陳英雄，你什麼鬼都能打嗎？

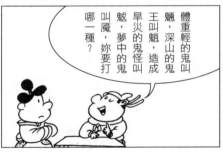

體重輕的鬼叫魍，深山的鬼王叫魑，造成旱災的鬼怪叫魃，夢中的鬼叫魘，妳要打哪一種？

寓教於食

我的辦法叫作：寓教於食。

啊！練武的時辰到了。

咕

第一式，力斬猛牛。

三分熟牛排

武要練得專精，得選對練武的環境。

大同小異

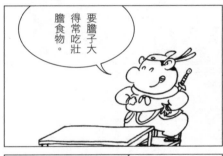

要膽子大
得常吃壯
膽食物。

這違反動物
保護法，請
改點別的吧。

好吧！那麼
我改點一客
豹心熊膽！

……

老板！
來一客
熊心豹
子膽。

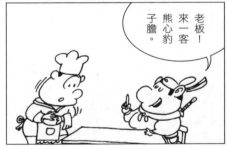

本地規矩

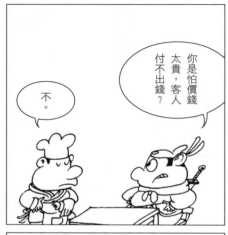

你是怕價錢太貴，客人付不出錢？

不。

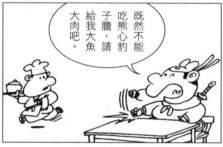

既然不能吃熊心豹子膽，請給我大魚大肉吧。

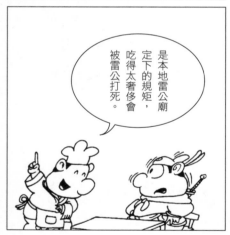

是本地雷公廟定下的規矩，吃得太奢侈會被雷公打死。

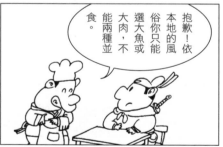

抱歉！依本地的風俗你只能選大魚或大肉，不能兩種並食。

得罪不起

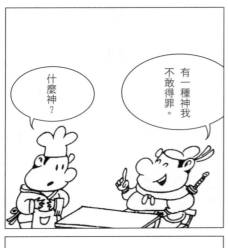

什麼神？

有一種神我不敢得罪。

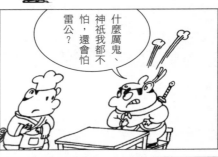

什麼厲鬼、神祇我都不怕，還會怕雷公？

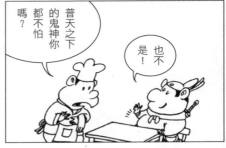

普天之下的鬼神你都不怕嗎？

也不是！

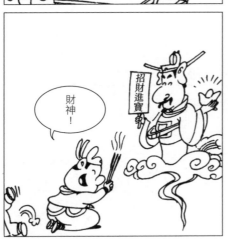

財神！

招財進寶

雷霆之怒

你這死鬼！不好好上班賺錢，還敢帶狐朋狗友到家裡來！

砰！

嘡！

的！看我不剁了你，殺千刀

這種母雷公連我都怕！

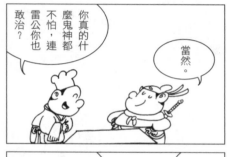

你真的什麼鬼神都不怕，連雷公你也敢治？

當然。

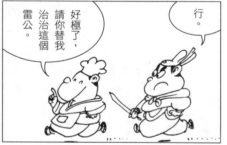

好極了，請你替我治治這個雷公。

行。

資產雄厚

話說海康的雷州半島有座雷公廟……

哈哈哈，小的像土地公廟還自誇大廟？

香火年收入三千萬，廟產土地三百畝，存款百億，這種廟還小？

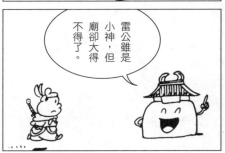

雷公雖是小神，但廟卻大得不得了。

各有所求

雷公廟本廟雖小，但香火相當鼎盛⋯⋯

每天都有各方信徒前來膜拜。

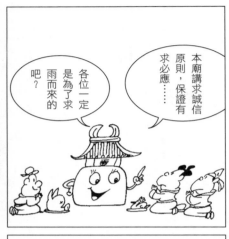

本廟講求誠信原則，保證有求必應⋯⋯

各位一定是為了求雨而來的吧？

才不是呢！

我來求子。

我來求財！

我是來求明牌。

上達天聽

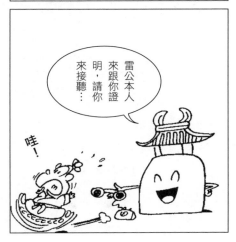

市場價值

信士陳某供奉一隻燒雞，請雷公保佑我發財。

求財得財，有求必應。

轟！

咦？才一錠銀而已…

你知道一隻雞市值才多少，得一錠銀還有什麼不滿意？

……

防範未然

終身保險

自行組合

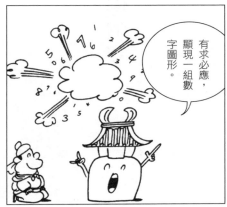

有求必應，顯現一組數字圖形。

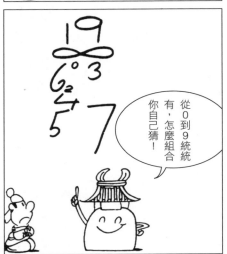

從0到9統統有，怎麼組合你自己猜！

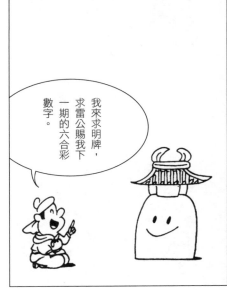

我來求明牌，求雷公賜我下一期的六合彩數字。

怠慢職守

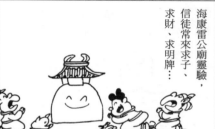

海康雷公廟靈驗，
信徒常來求子、
求財、求明牌…

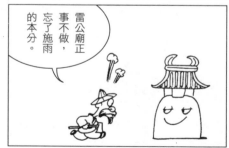

雷公廟正
事不做，
忘了施雨
的本分。

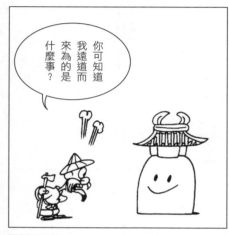

你可知道
我遠道而
來為的是
什麼事？

為了老農津貼
預算案？

天災補助

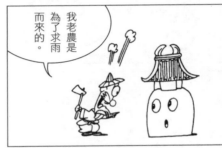

我老農是為了求雨而來的。

你可知道老天已經整整六年沒下過雨了？

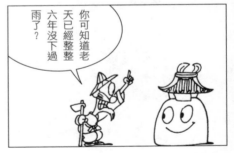

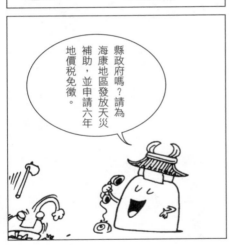

這個簡單，馬上辦！

縣政府嗎？請為海康地區發放天災補助，並申請六年地價稅免徵。

施法降雨

哈哈哈！
有雨了！

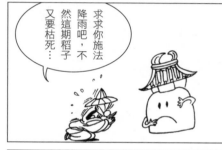

求求你施法
降雨吧，不
然這期稻子
又要枯死…

慢著！這小雨
是我要用的，
做為祈雨前的
淨身。

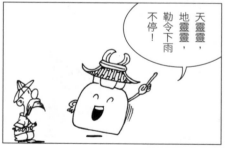

天靈靈，
地靈靈，
勒令下雨
不停！

汗如雨下

沒有雨呀！

哈哈哈哈！嗚嗚嗚嗚！啦啦啦！呼呼呼！

我來跳一段印第安祈雨舞，保證有雨。

有啊，汗如雨下！

嘿喲！嘿嘿喲！呼啦啦！呼啦啦呼啦喲！

漫畫鬼狐仙怪⑥

不幹正事

轟！

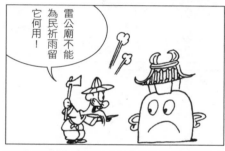

雷公廟不能
為民祈雨留
它何用！

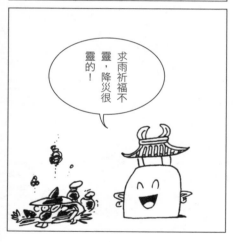

求雨祈福不
靈，降災很
靈的！

急急如
律令！

劈了
它！

厚此薄彼

因為本廟建自初唐，是國家重要古蹟。

你這惡廟光知收禮，不為百姓祈雨，不如劈了你！

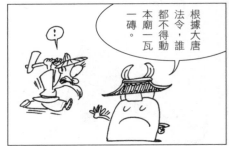

根據大唐法令，誰都不得動本廟一瓦一磚。

老農不如老建築物。

寺廟夠老有國家保護，老農誰來保護？

防患未然

打電話給雷公討救兵？

請先等我打個電話…

打給119消防中心。

……

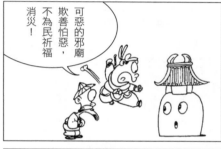

可惡的邪廟欺善怕惡，不為民祈福消災！

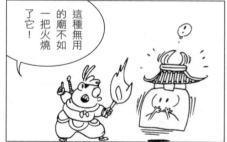

這種無用的廟不如一把火燒了它！

有備無患

你燒吧！我不會阻止你，還要感謝你呢！

因為我已替這座廟投保火險五十億。

……

雷公啊！你再不現身施雨，我就一把火燒了你的廟！

依法依規

這就是守法的好處。

本廟依政府規定，全部使用防火建材建造。

既然雷公也同意，我就一把火燒了你。

咦？不怕火燒？

瓜分一空

哇！是漢代的琉璃瓦。

瓦當刻的是四靈祥獸。

雖然你不怕燒，又是一級文物古蹟，我還是有辦法對付你。

文物快報！這裡有座初唐的建築，位置偏僻又無人看管！

兩三下就被古董商盜個精光。

派上用場

雷公啊！我把你的廟拆了，看你能拿我怎麼辦？

真是感激不盡！

我正想賣這塊地，多謝你免費為我清理了地上物。

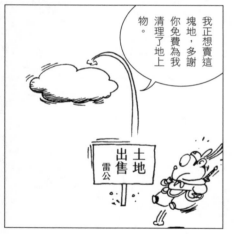

土地出售
雷公

發音問題

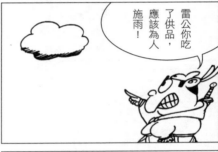

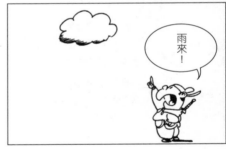

不時之需

現在知道
已經太遲
啦！

絕不太遲！

大膽狂徒！
敢與我雷公
作對，看我
來收拾你！

哈！

哈！

哈！

我隨身帶著賞
鳥裝備，以備
不時之需。

啊！原來
雷公竟是隻
人形大鳥…

用電高峰

咦？
沒電啦？

再來呀！
誰怕你。

大膽狂徒敢挑戰
天神，看我用雷
電劈死你！

轟！

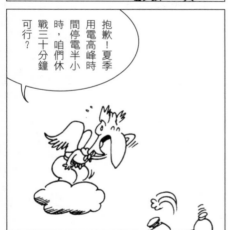

抱歉！夏季
用電高峰時
間停電半小
時，咱們休
戰三十分鐘
可行？

轟！

童叟無欺

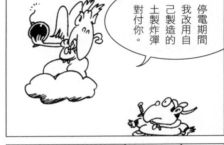

停電期間我改用自己製造的土製炸彈對付你。

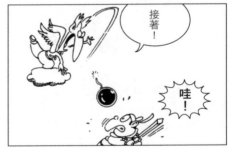

接著！

哇！

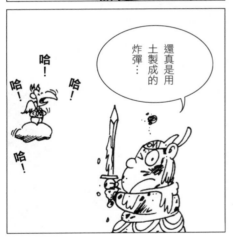

還真是用土製成的炸彈⋯

哈！哈！哈！哈！

鏘！

中場休息

我也藉這停火期間去充充電。

好吧！咱們就停戰三十分鐘。

停戰30分

研究打敗人類的方法。

趁機補充水分。

會見周公

與古人會面中
決鬥再延30分

停戰三十
分鐘的時
間到了。

會見周公！

雷公！咱
們重新開
戰吧！

吃飽喝足

決鬥是個人生死大事，不能太急⋯⋯

睡得香還得要吃個飽，先來個下午茶，再決定誰去地獄。

嗯！睡得好香喔。

現在可以開始決鬥了吧？

不分上下

況且居高臨下空對地，這場決鬥你輸定了！

難說！

哇！

依我看勝負是五五波，沒打不知曉結果！

睡香吃飽精神好，拳腳快速有勁無人敵。

制勝一招

制勝之道不
在招數多。

看我的連環
十八拳！

砰！
砰！

再接這招
縱橫十三
腿！

砰！
砰！
砰！

好手一劍
就得手！

哇！
我的腿！

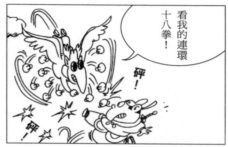

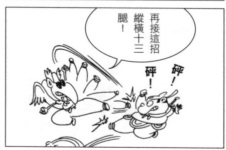

理所當然

因為編故事的作者是人啊！

你輸了。

我是輸了，輸得很徹底…

人祖護人是天經地義的事。

想不通啊！神怎麼會輸給人呢？

湊成一鍋

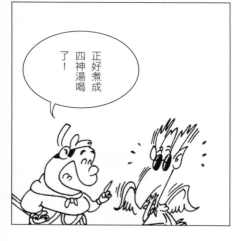

最好風雨
雷電四神
一起來！

正好煮成
四神湯喝
了！

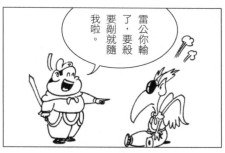

雷公你輸
了，要殺
要剮就隨
我啦。

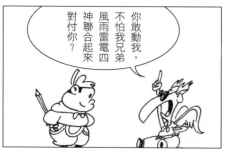

你敢動我，
不怕我兄弟
風雨雷電四
神聯合起來
對付你？

童言無忌

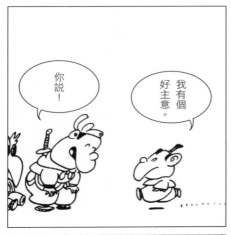

你說！

我有個好主意。

什麼！

把他油炸料理，做成鹽酥雞！

……

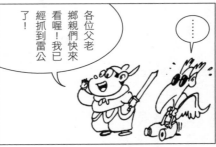

各位父老鄉親們快來看喔！我已經抓到雷公了！

……

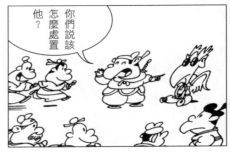

你們說該怎麼處置他？

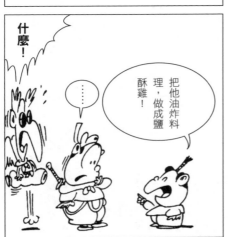

自我請命

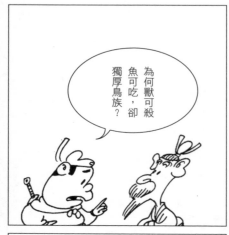

為何獸可殺魚可吃，卻獨厚鳥族？

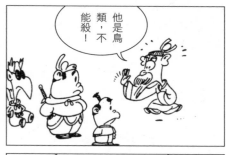

他是鳥類，不能殺！

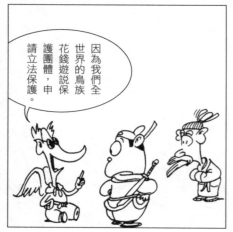

因為我們全世界的鳥族花錢遊説保護團體，申請立法保護。

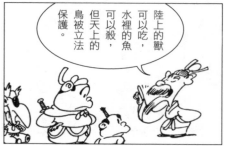

陸上的獸可以吃，水裡的魚可以殺，但天上的鳥被立法保護。

稀有動物

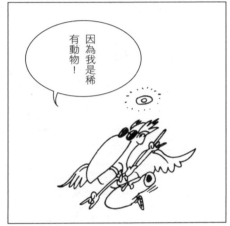

因為我是稀有動物！

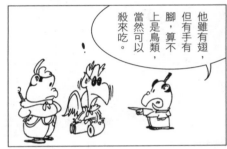

他雖有翅，但有手有腳，算不上是鳥類，當然可以殺來吃。

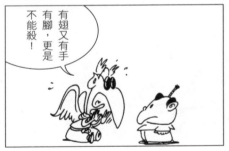

有翅又有手有腳，更是不能殺！

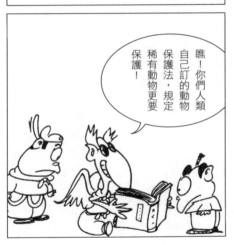

瞧！你們人類自己訂的動物保護法，規定稀有動物更要保護！

情有可原

你寫張悔過書就和
咱們的事和
平解決，為何
辦不到？

抱歉！
真的辦
不到。

好吧！
既然不能殺
你，寫張悔
過書就放你
一條生路。

因為我沒有
讀過書，不
會寫字。

要我寫悔
過書？辦
不到！絕
對辦不到。

特技飛行

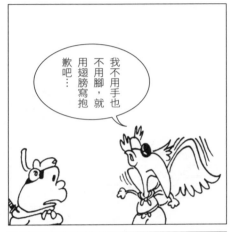

我不用手也不用腳，就用翅膀寫抱歉吧…

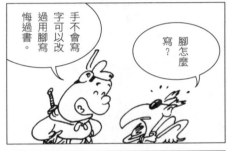

腳怎麼寫？

手不會寫字可以改過用腳寫悔過書。

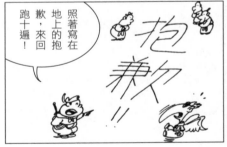

照著寫在地上的抱歉，來回跑十遍！

竟用特技飛行飛出SORRY字樣…

願賭服輸

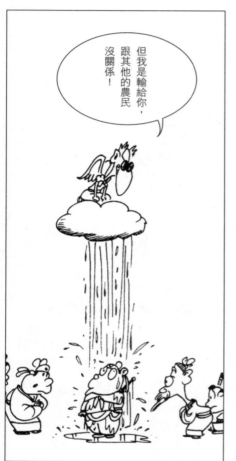

但我是輸給你，跟其他的農民沒關係！

雷公逃了！

還沒降雨怎能一走了之？

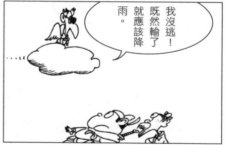

我沒逃！既然輸了就應該降雨。

……

把握時機

這可要好好把握這一波知名度。

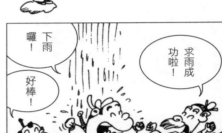

求雨成功啦！

下雨囉！好棒！

趁機投入年底競選，再度為你們服務。

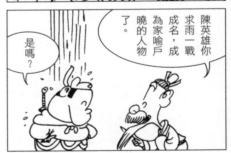

陳英雄你求雨一戰成名，成為家喻戶曉的人物了。

是嗎？

落湯雞

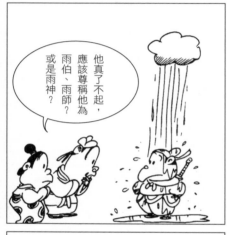

他真了不起，應該尊稱他為雨伯、雨師？或是雨神？

從此，陳鸞鳳走到哪裡，雨就下到哪裡，解決了農民的乾旱問題。

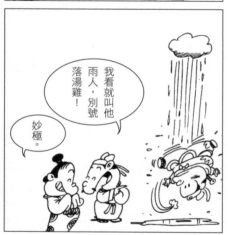

我看就叫他雨人，別號落湯雞！

妙極。

經紀人

太過分了，連我的職位也被你霸占頂替了！

不不！我只是當你凡間的經紀人，抽兩成貢品而已。

雨人陳鸞鳳為人帶來甘霖，專司民間水利問題。

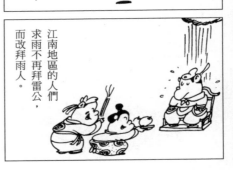

江南地區的人們求雨不再拜雷公，而改拜雨人。

閉門羹

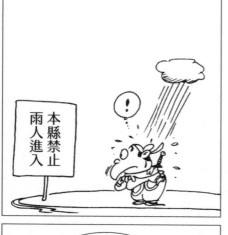

本縣禁止
雨人進入

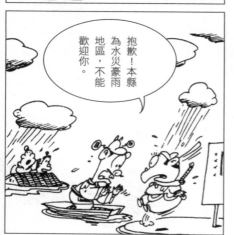

抱歉！本縣
為水災豪雨
地區，不能
歡迎你。

雨人為乾旱
地區帶來雨水，因此
備受各地農民歡迎……

多謝雨人光臨！

不過他倒也不是
無往不利……

蛇天師篇原文 〈鄧甲〉

出處：《太平廣記‧鄧甲》卷第四百五十八‧蛇三

寶曆中，鄧甲者，事茅山道士峭巖。峭巖者，真有道之士，藥變瓦礫，符召鬼神。甲精懇虔誠，不覺勞苦，夕少安睡，晝不安林。峭巖亦念之，教其藥，終不成；受其符，竟無應。道士曰：「汝於此二般無分，不可強學。」授之禁天地蛇術，寰宇之內，唯一人而已。

甲得而歸焉，至烏江，忽遇會稽宰遭毒蛇螫其足，號楚之聲，驚動閭里。凡有術者，皆不能禁，甲因為治之。先以符保其心，痛立止。甲曰：「須召得本色蛇，使收其毒，不然者，足將刖矣。」是蛇疑人禁之，應走數里。遂立壇於桑林中，廣四丈，以丹素周之，乃飛篆字，召十里內蛇。不移時而至，堆之壇上。高丈餘，不知幾萬條耳。後四大蛇，各長三丈，偉如汲桶，蟠其堆上。時百餘步草木。盛夏盡皆黃落。

甲乃跣足攀緣，上其蛇堆之上。以青篠敲四大蛇腦曰：「遣汝作五主，掌界內之蛇，焉得使毒害人？是者即住，非者即去！」甲却下，蛇堆崩倒。大蛇先去，小者繼往，以至於盡。只有一小蛇，土色肖筋。其長尺餘，懵然不去。甲令舁宰來，垂足，叱蛇收其毒。蛇初展縮難之，甲又叱之，如有物促之，只可長數寸耳，有膏流出其背，不得已而張口，向瘡吸之。宰覺其腦內，有物如針走下。蛇遂裂皮成水，只有脊骨在地。宰遂無苦，厚遺之金帛。

時維揚有畢生，有常弄蛇千條。日戲於闤闠。遂大有資產，而建大第。及卒，其子鬻其第，無奈

其蛇，因以金帛召甲。甲至，與一符，飛其蛇過城垣之外，始貨得宅。

甲後至浮梁縣，時逼春。凡是茶園之內，素有蛇毒，人不敢掇其茗，斃者已數十人。邑人知甲之神術，斂金帛，令去其害。甲立壇，召蛇王。有一大蛇如股，長丈餘，煥然錦色，其從者萬條。而大者獨登壇，與甲較其術。蛇漸立，首隆數尺，欲過甲之首。甲以杖上拄其帽而高焉，蛇首竟困，不能逾甲之帽。蛇乃蹐為水，餘蛇皆斃。儻若蛇首逾甲，即甲為水焉。從此茗園遂絕其毒焉。

甲後居茅山學道，至今猶在焉。

附錄二

雷公傳篇原文〈陳鸞鳳〉

出處：《太平廣記》卷第三百九十四‧雷二‧陳鸞鳳

唐元和中，有陳鸞鳳者，海康人也。負氣義，不畏鬼神，鄉黨咸呼為後來周處。海康者，有雷公廟，邑人虔潔祭祀。禱祝既淫，妖妄亦作。邑人每歲聞新雷日，記某甲子。一旬復值斯日，百工不敢動作。犯者不信宿必震死，其應如響。時海康大旱，邑人禱而無應。鸞鳳大怒曰：「我之鄉，乃雷鄉也。為神不福，況受人奠酹如斯，稼穡既焦，陂池已涸，牲牢饗盡，焉用廟為。」遂秉炬爇之。

其風俗，不得以黃魚彘肉，相和食之，亦必震死。

是日，鸞鳳持竹炭刀，於野田中，以所忌物相和啗之，將有所伺。果怪雲生，惡風起，迅雷急雨震之。鸞鳳乃以刃上揮，果中雷左股而斷。雷墮地，狀類熊豬，毛角，肉翼青色，手執短柄剛石斧，流血注然，雲雨盡滅。鸞鳳知雷無神，遂馳赴家，告其血屬曰：「吾斷雷之股矣，請觀之。」親愛愕駭，共往視之，果見雷折股而已。又持刀欲斷其頸，翦其肉。為群眾共執之曰。霆是天上靈物，爾為下界庸人。輒害雷公，必我一鄉受禍。」眾捉衣袂，使鸞鳳奮擊不得。

逡巡，復有雲雷，裹其傷者，和斷股而去。沛然雲雨，自午及酉，涸苗皆立矣。遂被長幼共斥之，不許還舍。於是持刀行二十里。詣舅兄家，及夜，又遭霆震，天火焚其室。復持刀立於庭，雷終不能害。旋有人告其舅兄向來事，又為逐出。復往僧室，亦為霆震。焚爇如前。知無容身處，乃夜秉炬，入於乳穴嵌孔之處，後雷不復能震矣，三暝然後返舍。

自後海康每有旱，邑人即釀金與鸞鳳，請依前調二物食之，持刀如前，皆有雲雨滂沱，終不能震。如此二十餘年，俗號鸞鳳為雨師。至大和中，刺史林緒知其事，召至州，詰其端倪。鸞鳳云：「少壯之時，心如鐵石。鬼神雷電，視之若無當者。願殺一身，請蘇萬姓，即上玄焉能使雷鬼敢騁其凶膽也。」遂獻其刀於緒，厚酬其直。

蔡志忠
漫畫鬼狐仙怪 6

作者：蔡志忠

編輯：呂靜芬
設計：簡廷昇
排版：藍天圖物宣字社
印務統籌：大製造股份有限公司

出版：大塊文化出版股份有限公司
105022 台北市南京東路四段 25 號 11 樓
www.locuspublishing.com
Tel: (02)8712-3898 Fax:(02)8712-3897
讀者服務專線：0800-006689
service@locuspublishing.com

台灣地區總經銷：大和書報圖書股份有限公司
248020 新北市新莊區五工五路 2 號
Tel: (02)8990-2588
Fax: (02)2290-1658

法律顧問：董安丹律師、顧慕堯律師

ISBN 978-626-7483-22-0　（全套：平裝）
初版一刷：2024 年 8 月
定價：2500 元 (套書不分售)